U0067759

序

我們學習排版相關的技巧,是為了用淺顯易懂的方式來傳達資訊。因此,如果不了解排版的技巧,就無法正確傳達重要的資訊了。本書是由資深設計師將自身的排版技巧、知識、在設計現場累積的經驗等基本且重要的內容,整理成書並且傳授給大家。

PART 1 藉由解析排版與設計目的之關聯性,說明「怎麼做才算是傳情達意的版面」。

PART 2 以 3 大關鍵字為中心,解說在設計現場立刻就能派上用場的 8 個排版原則。

PART 3 將透過各式各樣的案例,說明運用各種排版技巧所呈現出來的效果。從基礎經典素材,到時下流行設計風格,囊括了五花八門的創意。

只要跟著本書按部就班地學習,並練習操作每個範例,你將徹底學會排版相關的必備知識。

CONTENTS

PART 3 版面設計創意解析

基本版面

活潑版面

本書的用法

本書內容是與版面設計相關的各種知識。在 PART1 與 PART2，將說明排版的思考方法及重要原則。PART3 則分成 5 個類別，你可以跟著範例練習不同主題的排版技巧。

《PART3 的閱讀方法》

版面主題名稱　　　　　　　　　　　　　　　　　　設計範例

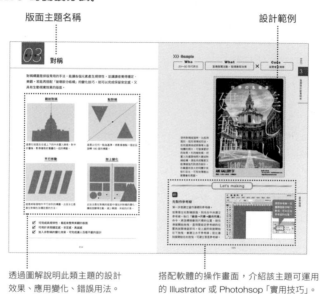

透過圖解說明此類主題的設計　　　　搭配軟體的操作畫面，介紹該主題可運用
效果、應用變化、錯誤用法。　　　　的 Illustrator 或 Photoshop「實用技巧」。

▶ 本書介紹的大部分是作者原創範例，引用作品則會在作品下方標示引用來源。

▶ 本書的目標讀者是已經學會 Illustrator 及 Photoshop 基本功能的使用者。

關於 Illustrator 與 Photoshop

本書中解說的操作步驟是根據 Adobe Illustrator、Adobe Photoshop CC 2018 撰寫而成。截圖畫面使用的是 Windows 版的 Adobe CC 2018。

關於按鍵顯示

配合截圖畫面，本書說明時以 Windows 版的按鍵為優先。假如是 Alt 鍵（ option 鍵）＋拖曳，括弧內是顯示 Mac 的按鍵。另外， Delete ／ delete 、 Shift ／ shift 、 Tab ／ tab 等共通按鍵，英文字母的大小寫是以 Windows 版本為基準。

Adobe Creative Suite、Apple、Mac、Mac OS X、macOS、Microsoft Windows 及內文中記載的各產品名稱、公司名稱，皆為各關係企業的商標或註冊商標。

版面設計的 2W1H 法則

（ 設計時最重要的 2W1H 法則 ）

/////

要向誰、傳達什麼、用何種方式？
本章將以淺顯易懂的方式，解說編排版面時最重要的基本知識。

何謂傳情達意的版面

想要透過淺顯易懂的方式整理資料並精準地傳達內容，最重要的就是精心設計版面。一般而言，版面是由文字、照片、圖示等各式各樣的材料組合而成。但是設計、編排的方式，將會對資料的傳達方式產生顯著的影響。以下先解說各個元素與版面的關聯性，以及具有何種功用。

文字

若想要讓資料看起來淺顯易懂，在文字、照片、圖示這幾種素材中，文字扮演著格外重要的角色。請先記住各種文字元素的名稱及目的。

內文

內文的文字編排，功能是徹底傳達整篇文章的內容。與其他的文字元素相比，內文的文字量比較多，必須仔細規劃，避免讓讀者感到壓力。

引言

這是企劃內容的摘要。搭配主題、標題，即可先寫出一段能了解企劃概要的內容，具有讓讀者對內文產生興趣的功用。

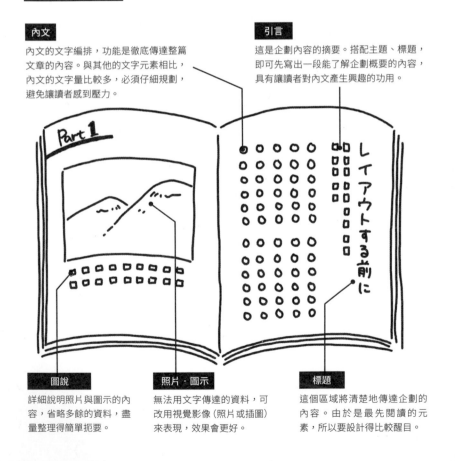

圖說

詳細說明照片與圖示的內容，省略多餘的資料，盡量整理得簡單扼要。

照片‧圖示

無法用文字傳達的資料，可改用視覺影像（照片或插圖）來表現，效果會更好。

標題

這個區域將清楚地傳達企劃的內容。由於是最先閱讀的元素，所以要設計得比較醒目。

照片

即使是同一張照片，只要改變表現手法，整體印象也會截然不同。
讓我們以實際的照片為例，說明表現的技巧有多麼重要。

裁切

先思考最想展示照片中的哪個部分，再將該部分裁切出來，這種只保留必要部分的作法就稱為
「裁切」。裁切的方式會左右照片給人的印象，因此請根據想傳達的訊息，妥善地拿捏分寸。

如果想讓人注意到女性跑步的姿勢…
→以顯示全身的方式裁切照片！

如果想讓人注意到女性的表情…
→以特寫的狀態裁切照片！

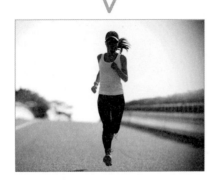
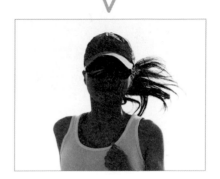

形狀

要用何種形狀呈現照片或插圖，也會影響表現手法。以矩形或正方形等凹邊形置入影像的方法，
稱為「方版」，裁切成圓形的方法稱為「圓版」，若沿著拍攝主體的形狀裁切，則稱為「去背」。

【方版】

不裁切，原封不動地使用照
片原本的形狀，能產生信賴
感及穩定感。

【圓版】

將照片裁切成圓形，可以增添
柔和感。這種裁切方式也會用
在放大局部的情況。

【去背】

強調拍攝主體的形狀，這樣
會比較容易製造活潑感，能
有效呈現出熱鬧的氣氛。

由日本青森縣農家生產
農夫們一個個仔細呵護的
無農藥蘋果
值得送給重要的人

今年就送這個如何？
無農藥蘋果

由日本青森縣農家生產
農夫們一個個仔細呵護的
無農藥蘋果
值得送給重要的人

又甜又安心安全無農藥

上面這個範例的文字冗長，整體感覺不易閱讀。而下面的範例整合了標題、引言、圖說等，
加上強弱對比，變得比較容易了解。尤其是圖說，有特別用心設計，可引起讀者的興趣。

| 強弱對比 | 這是指呈現資料素材的方式，可改變顏色或字體，藉此加上強弱對比，將想要傳達的內容整理好。 |

| 搭配 | 善加搭配可以讓版面更洗練，發揮如香料般的點綴功能。 |

「Who×What×How」法則

與版面編排有關的各種技巧，都是為了將資料整理得淺顯易懂，才能精準傳達內容。可是，光是學會這些技巧，仍無法達到這個目標。首先，必須先意識到想傳達的對象是誰？要傳達什麼？為了要傳達這些內容，該如何安排素材？... 等製作目的；除此之外，還有想強調的事項該如何處理，例如要使用醒目的顏色、編排照片，還是特別放大其中一點等不同手法。想要有效地傳達內容，必須先清楚掌握「要傳達的對象」與「要傳達什麼內容」。因此，以下先解說這個部分的思考方法。

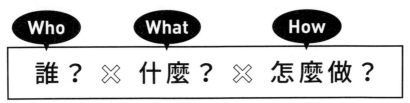

明確設定這 3 種元素，會比較容易建構整體的視覺印象。

一眼就看懂＝表現手法

確定視覺印象之後，自然也會決定表現手法。
重點是「是否能有效且正確地傳達想傳達的事情」。

正確傳達資訊！

1. 了解目標對象

版面設計的「Who」是指「想傳達給誰」。隨著想傳達的對象不同，表現手法也會產生變化。先具體分析目標對象並深入了解，是重要的關鍵。

想 傳 達 給 誰 ？

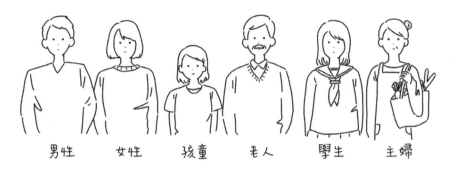

男性　　女性　　孩童　　老人　　學生　　主婦

我們可以利用性別、年齡、職業等項目，篩選出目標對象。倘若設計時執著於討好所有人，最後可能會變成毫無重點，或是成為無法打動任何人的半調子設計。篩選出目標對象，更能完成妥善傳達內容的版面設計。

■ 執行版面設計之前，要先分析目標對象的理由

設計會隨著目標對象而改變，因此先徹底了解目標對象，是非常重要的事情。

範例 1：以 30 歲〜40 歲的男性為對象

ターゲットとは
ターゲットに合わせた書体を選びます

以 30 歲到 40 歲男性為對象的設計，常使用力道強勁、屬於基本字體的黑體字。

範例 2：以 15 歲〜25 歲的女性為對象

ターゲットとは
ターゲットに合わせた書体を選びます

以 15 歲到 25 歲的女性為對象的設計，常用較小的文字及柔和的字體。

即使是同樣的商品，可能會隨著「展示給誰看」的差異而改變其營業額。若要提高訴求的效果，必須盡可能地正確了解目標對象的特性。包括有哪些家庭成員、居住地區、興趣、服裝、喜愛的品牌……等，收集各種細節資訊，將目標對象具體化。看到目標對象的模樣，自然就能決定想強調的方向。

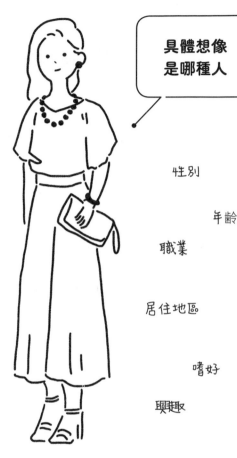

具體想像
是哪種人

性別

年齡

職業

居住地區

嗜好

興趣

喜愛的品牌

包包裡面有什麼？

生活型態

範例 3：以小學生為對象

**ターゲット
とは** ターゲットに合わせた
書体を選びます

以小學生為對象的設計，常使用較大、清楚而且帶有弧度的字體。

範例 4：以老人為對象

ターゲットとは
ターゲットに合わせた書体を選びます

以年長者為對象的設計，常使用較大、字距較為緊密、線條清楚的明體字。

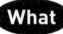

What

2. 釐清想傳達的內容

若沒有弄清楚想傳達什麼內容，將無法打動目標對象。可是，釐清要傳達的內容並不容易，因為通常會遇到許多問題，例如「無法篩選出想傳達的內容」、「無法決定傳達內容的優先順序」等。要解決這些問題，就要找出製作的「理由」或「目的」。以下將說明可釐清傳達內容重要性的訣竅。

就像這樣，依照想傳達的內容及目的不同，會產生無限多的組合。
但是，藉由這樣的組合方式，就能釐清要傳達的內容。

利用「曾經獲得○○獎」的大型標語，展現出保證好吃的訴求。

從「安心・安全」的關鍵字中，延伸出農民雙手特寫的影像。

介紹果昔食譜，展現出其他食用方法的應用變化，引起讀者的興趣。

■「Who」與「What」的組合

請試著組合與活用 P.14 說明過的「Who」及這次的「What」。
以下將利用範例說明適合不同目標對象及目的的版面。

What?

想傳達營養價值

Who?

關心美容的 30 歲女性

Who?

注重健康的銀髮族

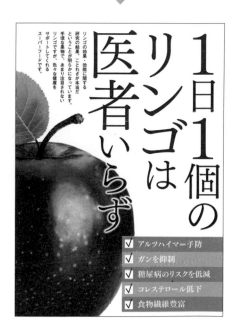

以介紹美容效果的結構，提高目標對象對主題的
關心程度。另外，利用柔和、具透明感的用色及
手寫字體，營造出親切感與女性化風格。

以銀髮族關注的事為主要內容，例如年長男性與
女性易罹患的疾病，強調「健康」，吸引注意力。
放大文字，以較沉穩的用色，清楚地呈現標題。

3. 思考表現手法

決定要向誰 (Who) 傳達什麼內容 (What) 之後，就要開始思考具體的版面內容。該以文字為主？或是以照片為主？除了要思考整個版面方向，也要一併規劃要用什麼顏色及字體來設計等呈現的技巧。

Step.1

加上優先順序

首先，根據 Who 與 What，決定傳達內容的優先順序。傳達訊息時，必須先整理採用哪種結構的效果最好。是要逐一列出來？還是用照片呈現？

Step.2

畫草圖來想像完成模樣

繪製草圖，想像完成時的樣子，之後就可以依照目的來執行，不會迷失方向。如果出現令人困惑的結構，先畫出來再比較，就能清楚了解哪一邊更吸引人。

Step.3

想像出設計的方向

思考整個設計要採用的設計氛圍。目標對象喜歡哪種設計？可利用雜誌或網站搜尋相關設計，尋找設計靈感。

希望讀者參加活動

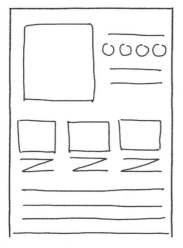

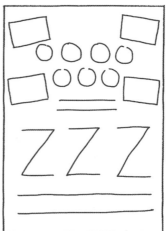

How
放大顯示照片？

有好幾張活動照片，我們可以利用放大照片的方式來營造形象。這樣一眼就能傳達活動在做什麼事？呈現何種情景？

How
放大文字元素？

想要提高辨識度，因此放大並強調活動名稱。藉此告訴不曉得這個活動的人，現在有這樣的活動喔！

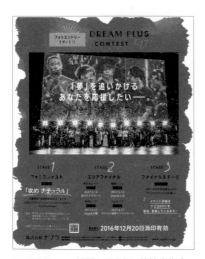

DREAM PLUS 美髮大賞介紹・雜誌廣告（napla）2017 年

版面設計的執行流程

要傳達什麼內容給誰，通常都是與客戶開會討論後才決定的。以下將具體說明的是，從開會討論到決定前述的「Who」與「What」為止的流程，以及後面的執行方法。

開會討論的目的與訣竅

開會的目的是確認客戶的意圖，確定要傳達給誰（Who）、要傳達什麼（What）。反覆詢問，深入了解客戶的意向，這點也很重要。如此一來，就能比較了解要如何（How）傳達。

開會討論的範例

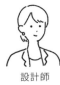

設計師

請問您想要設計何種海報廣告？

我希望讓大家知道，這種果汁裡使用了不含農藥的蘋果，是孩童也能安心食用的果汁。
目標對象是有小孩的母親。

客戶

設計師

關鍵字是「安心・安全」。我建議裁切出農民的笑臉照片並且放大，同時強調文案「安心・安全」，您覺得如何？

找出關鍵字的方法

即使想傳達很多內容，若不先整理就塞進畫面，只會讓人覺得言之無物。
先整理想法再表現出來，就能找到要強調的關鍵字。

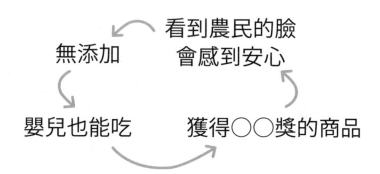

讓想像具體成形

從關鍵字中，把「如何傳達」(How) 落實成具體的想法。例如版面要如何
留白？字體與顏色的設計如何？將腦中的想法轉換成具體的結果。

看到農民的臉

安心安全、親切感

平易近人的字體
讓人感覺溫暖的暖色

以下讓我們透過實際的例子，模擬設計的執行步驟！
把 P.10～21 學到的知識，全都運用進去。

設計了
這個！

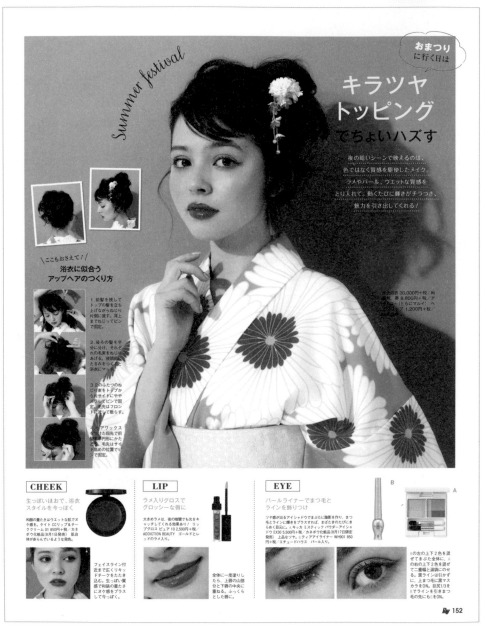

❶ 進行調查 決定目標對象，釐清要傳達的內容及目的。

Who

- 年齡…15 歲～20 多歲
- 性別…女性
- 職業…大學女生、OL
- 對流行趨勢很敏銳，非常 關心美容訊息
- 女孩／女性類

What

希望讓讀者學會
穿著浴衣時
「有點隨興」
的髮型＆彩妝

❷ 決定結構 如何呈現的效果最好？首先，利用草圖來思考版面結構。

How

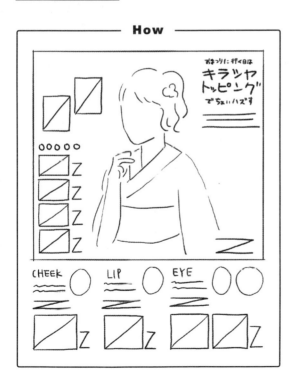

這個企劃的內容是「參加節慶活動時，利用『有點隨興』的妝容，展現優雅可愛的氣質」。目的是讓讀者學會時下流行的彩妝，因此利用髮型＆彩妝的執行方法來呈現。版面的上方區域是介紹髮型，下方區域是介紹彩妝，以一看就懂的簡單結構，完成讓讀者想嘗試看看的版面。另外，置入大型整體造型的完成照，讓人一眼就能明白可以做出何種髮妝造型。

❸ 決定先後順序

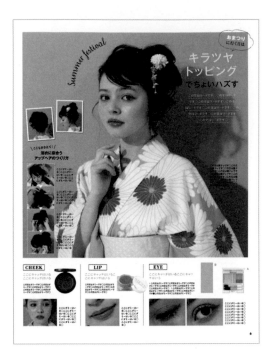

這是右翻的雜誌，所以標題放在右側，讓讀者先了解這是什麼企劃。接著一併放上大型模特兒照片，吸引讀者目光，讓讀者閱讀詳細內容。下方區域是依照區塊整理各個內容，從左到右依序呈現彩妝執行的流程。

Memo

以下要介紹配合讀者視線的版面引導法則。
請依照流程，思考如何安排讓讀者閱讀的內容。

橫式版面	直式版面

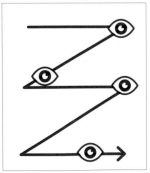

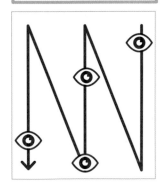

從左上往右下排列成 Z 字型。大多出現在左翻書或網站上。

從右上往左下排列成 N 字型。大多出現在小說或報紙等讀物類。

❹ 找出 關鍵字

有點隨興

高雅

與浴衣很相稱

想要模仿

可愛

❺ 讓想像具體成形

想要模仿

↓

親切感

↓

平易近人的字體

可愛

↓

女性化

↓

女孩風的手寫體
增加字距呈現慵懶風格

雖然是帶有休閒感的黑體，若設定
成較細的字重，並增加字距，就能
呈現女性化的奢華感。

視覺重點選擇帶有女孩氣息、青春
洋溢的手寫體。文字彎曲成拱形，
能呈現出女性化的柔美氛圍。

直式版面篇

當文章量較多，希望「讓人閱讀內容」的版面，通常會採取直式版面 (將文字直排)。

採訪、對談

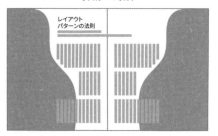

這是採訪、對談的企劃中常見的版面。利用對比製造生活感。

在中央放置文字元素

在版面上下置入照片，中間放置文字，可讓人把目光聚集在文章上。

裁切照片

將照片大膽地裁切成直式，營造出有魄力、威風凜凜的感覺。

照片圍繞在文章四周

活用分欄強化了照片圍繞文章的效果，優點是讓讀者可以清楚瀏覽文章。

和風設計

直式版面與日本傳統的和風設計很相配，利用留白，可以呈現出柔和感。

資料量較多的讀物

例如報紙等資料量較多的媒體，建議選擇直式版面，會比較容易閱讀。

商務書籍

在商務書籍等媒體常見，要把艱澀的內容說明得淺顯
易懂時，也常使用直式版面。

簡單版面

例如散文、隨筆等希望讀者輕鬆閱讀文章內容時，可
減少複雜設計，採取簡單版面。

扉頁的標題

直式版面使用在書籍或雜誌的扉頁時，可以做出具有
強大說服力的可靠設計。

混合橫式版面

內文為直式版面，而標題及引言使用橫式版面，這種
情況也很常見。

老店的商品型錄

直式版面很適合搭配呈現歷史氛圍的設計，所以老店
的商品型錄等設計常使用這種版面。

營造節奏感

例如詩詞等希望讀者有節奏感地閱讀文字的媒體，也
經常使用直式版面。

橫式版面篇

以視覺影像為主的版面通常會使用橫式版面 (將文字橫排)。

將文字排列成物件的形狀

將文字排列成圓形等物件的形狀,可呈現出很有彈性與自由度的版面。

排列照片

在排列多張照片的版面中,經常會使用橫式的文字來編排圖說。

文化雜誌

希望讀者閱讀內文,或是在休閒文化或時尚雜誌等,也常採用這種版面。

裁切照片

跨頁置入大型照片時,比較容易橫向排列,完成具有強弱對比的版面。

時間軸設計

編排年表或具時間軸的版面時,採取橫式版面,即使照片或圖說較多,也能與時間軸平行,便於閱讀。

休閒風格

料理食譜等希望讀者能輕鬆嘗試的內容,橫式版面的效果比較好。

配合圖片動向

搭配橫向流動的視覺配置方式,採取橫式版面,可以統一流向。

整合元素

在集合眾多照片的版面,加入橫式版面的圖說,可以產生一致性。

目錄設計

在右翻的直排書籍上,若混用數字與英文的目錄時,使用橫排文字,可毫無壓力地閱讀內容。

資訊眾多的版面

容易為設計加上活潑感的橫式版面,也適合用在排列多項商品的型錄上。

使用圖說線

在照片上添加圖說線,引導到圖說的版面中,也經常採用橫式文字。

採相同處理方式的元素

例如導覽地圖等店舖資訊,希望以相同的處理方式來呈現時,也常使用橫式版面。

網頁篇

編排網頁版面的重點與平面媒體不同，必須非常重視符合操作目的之易用性。
這將會大大影響到訪客瀏覽網頁時的停留時間及轉換率。

上方導覽型

這是最普遍的網頁版面結構，由於內容區域佔滿網頁
下半部，看起來明顯而大膽。

左側導覽型

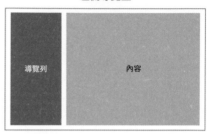

這是很容易操作的版面，使用者不會輕易迷路。適合
頁數較多的網站。

倒 L 字導覽型

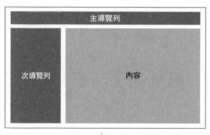

這是部落格或是電子商務網站常見的版面，通常會在
主導覽列置入 banner 或廣告。

單欄

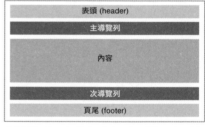

這種單欄式版面是讓使用者由上往下瀏覽，利用減少
引導視線的方式，提高對內容的注意力。

多欄

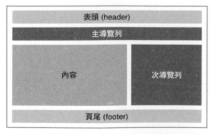

這是電子商務網站、部落格、企業網站等廣泛採用的
版面。最常使用的是兩欄式結構。

全螢幕

全螢幕的網站以主視覺為主，具有震撼力，比較常用
在活動網站。

垂直三分割型

部落格、新聞網站等資料量較多的網頁，可運用這種版面將資料整理得乾淨清爽。

倒 U 字型

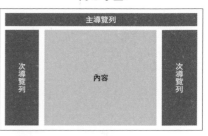

這種版面適合導覽元素較多的網站。即使未來要增加導覽項目，也可以輕易應對。

網格式版面

依網格置入影像，讓整個網頁呈現出清爽的設計。

發揮留白的版面

使用大量留白的結構，最常用的是單欄版面。這樣會比較容易讓焦點集中在內容上。

新聞·內容整理網站

由於資料量較多，所以要徹底區分各內容區域，才會變得比較容易使用。

電子商務網站

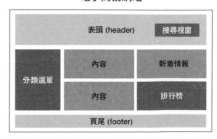

這是方便運用商品搜尋功能的版面，要置入可以選擇商品類別的側邊欄位。

排版的原則

（3 個關鍵字與 8 個原則）

/////

編排版面時，必須遵守一定的原則。

要製作忠實傳達內容的版面時，最重要的是 3 個關鍵字與 8 個原則。

以下將分別為大家介紹。

必須先瞭解的
3 個關鍵字及其目的

1. 判讀性
容易瞭解資訊

2. 視認性
容易檢視影像

3. 可讀性
容易閱讀文字

關鍵字 01

判讀性

版面設計中，「判讀性」非常重要，判讀性的重點在於讀者是否容易瞭解要傳達的資訊。為了把內容正確地傳達給讀者，如何排版是關鍵。以下將以 3 種原則為中心：「群組化」、「分隔線」、「對比」，來解說幾種效果良好的基本排版方法。

群組化

排版時，若只是漫無章法地擺放文字與照片，可能會無法正確地傳達訊息。我們必須把關聯性較高的影像與文字，放在互相靠近的位置；關聯性較弱的元素，則安排在相隔較遠的地方，這就是「群組化」。群組化是一開始排版就要執行的基本步驟，群組化後，讀者就能輕易判斷資料之間的關聯性。

Step.1

整理資料

在開始排版之前，要先將資料分類。分類整理想傳達的資料，可避免讀者產生混淆。資料量愈多，愈會增加讀者解讀資料的負擔，因此這個步驟非常重要。

Cake、Dlip、Cookie Latte、Tea Latte、 Strawberry、Caramel Darjeeling、Earl Grey、 Berry、Chamomile Milk、Chocolate、 Caramel、Cinnamon、 Whip、vanilla	▶

Dlip、Latte、Caramel、 Strawberry、Caramel	Coffee
Darjeeling、Earl Grey、 Tea Latte、 Berry、Chamomile	Tea
Cake、Cookie	Sweets
Milk、Chocolate、 Cinnamon、Whip、vanilla	Topping

以咖啡店的菜單為例來進行分類，大致分成「Coffee、Tea、Sweets、Topping」這 4 類。

Step.2

把關聯性較強的同組資料放在附近

接下來，試著排列已經分成 4 個群組的資料。把關聯性較強的圖片與文字放在一起，可以讓資料的意義變得更顯而易見。

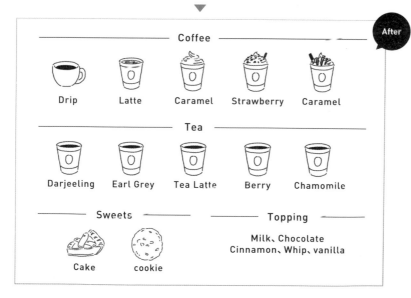

活用留白完成群組化

如果平均地排列圖片與文字，各類別的邊界會變得模糊，難以辨識哪些資料屬於相同群組。所以要讓關聯性較強的圖片與文字拉近距離，而關聯性較弱的元素則相隔較遠。利用留白來劃分內容，可讓整體結構更容易瞭解。

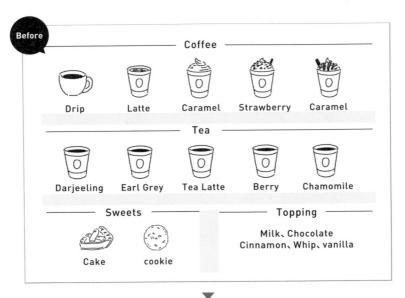

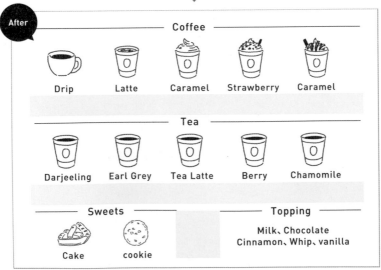

採取能一目了然的配置方式！

左例的圖片與文字距離太遠，無法馬上瞭解各圖片對應到哪個圖說。因此，對於同一資料群組的圖片與商品名稱，必須縮短它們之間的距離。

關聯性較低的內容要放在相隔較遠的位置！

除了文字元素之外，編排標題與圖說時，也要清楚顯示它們屬於哪個群組。如上圖的左例中，不同類別的標題與圖說距離太近，很難發現群組的界線，不易判讀。修改後的右例較為清楚。

分色

活用顏色來分類，讓相關的元素套用相同的顏色，即可顯示出與其他資料之間的區別。例如，書籍等紙類媒體，依不同章節設定專屬的書眉設計及標題文字的顏色，讀者就能輕易掌握出現在各頁的資料屬於哪個群組。

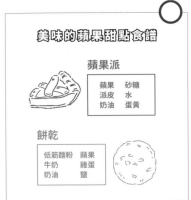

用顏色來歸納相同群組的元素，可以瞬間辨識元素的關聯性。這是「色彩的威力」。這種威力非常強大，但是如果文字元素使用了太多顏色，會讓讀者覺得刺眼，難以聚焦，無法冷靜地閱讀內容，必須特別注意。請一邊思考那些元素適合用顏色來呈現，一邊設定顏色。

替群組套用不同顏色，可清楚顯示群組分別！

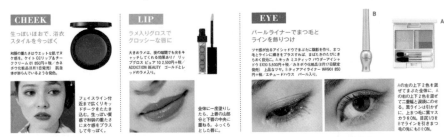

當群組內的資料量很多、類別差異不夠明顯時，建議連標題周圍的文字也一起套用顏色，我們的眼睛便會自然地將同樣顏色辨識成相同群組。此外，這樣做也可以減少文字黑壓壓的感覺。

用插圖或圖表等元素來傳達資料時，
若只是用框線的粗細來將資料分類，
有時仍不易分辨。

如上圖所示，把日本全國地圖依照「北海道、東北、關東、
中部、近畿、中國、四國、九州、沖繩」等9個地區劃分成
不同群組，分別套用不同顏色，讓這份地圖更一目了然。

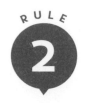
分隔線

當資料量過多、版面結構複雜時,光靠前述的群組來分類整理資料,可能仍無法有效傳達訊息。設計時,可以活用留白空間產生的「無形線條」,執行「隔開元素」與「對齊元素」的工作。

不清不楚的版面會讓讀者感到不安

要隔開或緊密排列?要對齊或刻意錯開?這些都要設定清楚,如果模稜兩可,會讓讀者感到疑惑。

隔開元素

在塞滿大量元素的版面，如果使用過多框線或底色，會讓各個元素看起來不太相干，反而看不出資料的優先順序，無法引導讀者的視線。對於關聯性較強的圖片或內文，建議把「無形線條」設定得窄一點；關聯性較弱的元素則設定得寬一點。利用留白空間形成的「無形線條」隔開不同內容、整理各群組，就能製作出閱讀起來毫無壓力、資訊一目了然的版面。

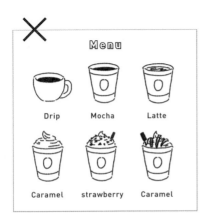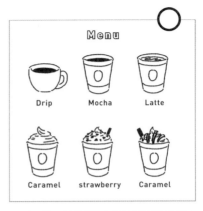

左例中的圖說文字與插圖之間，「無形線條」幾乎都一致，難以判斷哪個文字與哪個插圖有關？反之，右例中將相關的文字與插圖之間「無形線條」的寬度變窄 (拉近距離)，並讓上半部與下半部內容的「無形線條」變寬 (隔開距離)，便能把不同群組的資料清楚地隔開來。

線條寬度均等　　　　　　　　　線條寬度不同

若以相同間隔排列圖片與文字，圖片與文字的關聯性將變得薄弱，讀者容易感到錯亂。反之，對於關聯性較強的圖片與文字，若縮短它們之間的距離 (縮短無形線條的寬度)，可藉此和其他元素隔開，讓讀者自然就可以辨識出哪些資料屬於同一群組。

對齊元素

希望把大標題、小標題、內文、照片、圖說等元素設計成同一群組的資料來呈現時，要先訂出「無形線條」，再決定內文的起點、圖片的天地位置及大小等細節。像這樣先制定「對齊位置」的原則，版面會產生安定感，比較容易引導視線，避免讀者感到混淆。

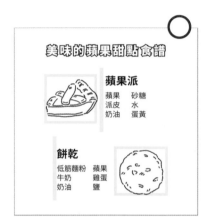

左例編排時沒有制定文字及圖片大小與配置原則，無法清楚判斷圖片與文字的關聯性。右例的標題位置、圖片大小、文章起點皆具有安定感及一致性，而且能一眼分辨蘋果派與蛋糕的食譜是各自獨立的資料。這種配合「無形線條」來安排元素的作法，是排版的基本原則。

照片與文字皆靠左對齊

如右例所示，要在版面中置入標題、圖說、各種大小的照片時，照片與文字的位置、高度等皆要往相同方向對齊（本例為齊左），如此一來，即使元素較多，也能清楚歸納。

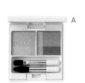

EYE

パールライナーでまつ毛と
ラインを飾りつけ

ツヤ感が出るアイシャドウでまぶたに陰影を作り、まつ毛とラインに輝きをプラスすれば、まばたきのたびにきらめく目元に。A キッカ ミスティック パウダーアイシャドウ EX30 5,500円＋税／カネボウ化粧品（8月17日限定発売）上品なツヤ。B ティアアイライナー WH901 850円＋税／エチュードハウス パール入り。

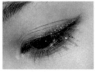

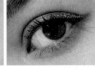

Aの左の上下2色を混ぜてまぶた全体に、Aの右の上下2色を混ぜて二重幅と涙袋にのせる。黒ラインは引かずに、上まつ毛に黒マスカラをON。目尻1/3をBでラインを引きまつ毛の先にもBをON。

對齊文字

希望讓讀者
毫無壓力地閱讀

靠左對齊

人類的眼睛比較習慣從左到右的移動方式，所以讓文章靠左對齊，可以毫無壓力地閱讀內容。另外，靠左對齊也會給人俐落、有智慧的印象。

保濕美容組
超人氣的保濕美容組，
現在購買就有 20% 的折扣。

希望營造出
優雅的氛圍

置中對齊

將資料集中在中央，引導視線由上往下移動。這種對齊方式適用於希望營造出細膩、高級感的設計。此外，置中對齊還有一個特色，就是特別適合搭配去背照片。

保濕美容組
保濕美容組
12 月底前購買最優惠

以創新的設計
為目標

靠右對齊

比起靠左對齊，靠右對齊是比較少見的。像是海報等文字較少的設計，靠右對齊有畫龍點睛的效果。要特別注意的是，當行末是句點時，看起來會不太整齊，可考慮不使用標點。

保濕美容組
保濕美容組
12 月底前購買最優惠

對齊間距

如右例所示，在排列兩組食譜時，要統一各圖片與文字的間隔，建立出配置原則。利用兩組的共通性，即可判斷是兩種不同的食譜。「無形線條」若是毫無原則或不一致，資料就無法整合，而給人凌亂感。

蘋果派

蘋果	砂糖
派皮	水
奶油	蛋黃

餅乾

低筋麵粉	蘋果
牛奶	雞蛋
奶油	鹽

加入分隔線

若想讓各群組內的元素看起來更有關聯性，可在群組間加入分隔線，效果
會很明顯。使用分隔線時，若沒有注意到線條的粗細、深淺、線條種類、
與元素間的間隔等細節，反而會有雜亂無章的感覺，請特別注意。

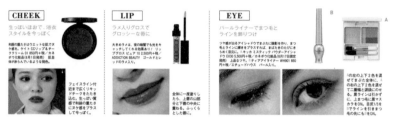

以上例來說，每個群組中的資料份量各異，且元素種類複雜，使群組間的界線變得模糊。
建議利用框線分類，各個類別的界線會變明顯，也能順利引導視線。

搭配外框線

想在版面中加入單一重點區域或專欄等點綴式的資料時，可加上外框線，
將目標區域加上外框線，可在版面上清楚地顯示出來。

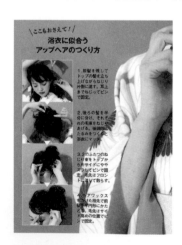

替圖片加上外框線
看起來更有專欄感！

想突顯「額外」的資料時，加上外框
線是很有效的作法。但是，必須特別
注意，請不要用把全部的元素都加上
外框線，避免變成「水田式」版面。

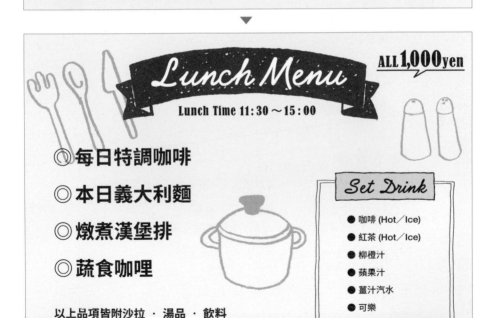

判讀性　分隔線

請注意右下方的「Set Drink」區域。上圖中的 Set Drink 區域存在感薄弱，而下圖中的範例則用外框線將該區域框起來，與主要菜單區隔，可以看一眼就快速瞭解所有餐點都有附哪些飲料。

RULE 3

對比

若要快速有效地傳達資料的意義或內容，就借助對比的力量吧！利用不同顏色，為元素加上變化，這是最簡單的作法。但是請不要盲目增加顏色，而是要利用顏色的對比，突顯視覺差異，才能完成判讀性較高的版面。

徵求開幕日工作人員！

一起來明亮舒適的職場上班吧！

徵 才 資 訊

上班時間 9:00~17:00、每週排班 3 日可、歡迎週末假日兼差者

【徵才條件】高中以上　無經驗可
【工作待遇】勞健保、提供制服、餐費補助、交通費全額給付

意者請投遞履歷。符合條件者將主動通知面試。

難以掌握資料

上例雖然文字大小與留白有變化，但是顏色都一樣，必須仔細閱讀，才能瞭解內容。

對比色的效果

左圖中，是搭配不同顏色來產生對比效果，然而若顏色太多，會顯得不夠沉穩。相較之下，右邊是同一顏色的不同明度對比，可維持一致的風格。建議視狀況決定用色的數量，基本上盡量以 3 色為限。例如深淺不同的 M10% 粉紅色與 M50% 粉紅色，雖然都屬於粉紅色，卻是兩種顏色。

徵求開幕日工作人員！

一起來明亮舒適的職場上班吧！

徵才資訊

上班時間 9:00~17:00、每週排班 3 日可、歡迎週末假日兼差者

【徵才條件】高中以上　無經驗可
【工作待遇】勞健保、提供制服、餐費補助、交通費全額給付

意者請投遞履歷。符合條件者將主動通知面試。

加上顏色產生強弱對比，資料變明確

上例利用顏色對比，讓資料的群組與順序變得更明確，能讓人立刻記住內容。

POINT.1　用明暗對比強調文字 ………… POINT.2　用色溫的對比點綴版面

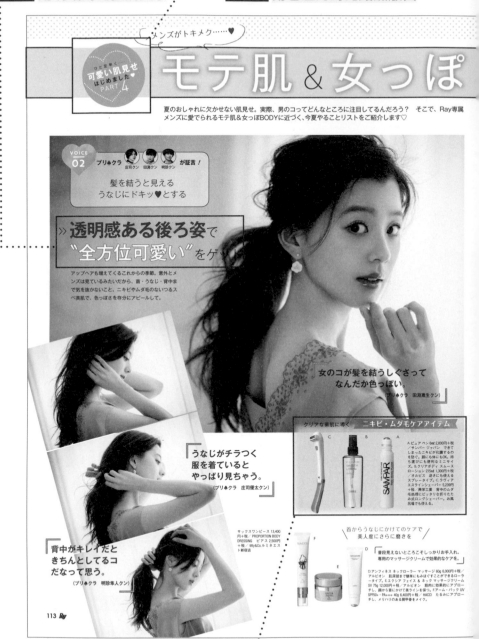

メンズがトキメク……♥

ひと夏輝く
可愛い肌見せ
はじめました♥
PART 4

モテ肌&女っぽ

夏のおしゃれに欠かせない肌見せ。実際、男のコってどんなところに注目してるんだろう？　そこで、Ray専属
メンズに愛されるモテ肌&女っぽBODYに近づく、今夏やることリストをご紹介します♡

VOICE
02

プリ♠クラ　庄司クン　田渕クン　明珍クン　が証言！

髪を結うと見える
うなじにドキッ♥とする

≫透明感ある後ろ姿で
"全方位可愛い"をゲッ

アップヘアも増えてくるこれからの季節。意外とメ
ンズは見ているみたいだから、首・うなじ・背中ま
で気を抜かないこと。ニキビやムダ毛のないつるス
ベ美肌で、色っぽさを存分にアピールして。

女のコが髪を結うしぐさって
なんだか色っぽい。
（プリ♠クラ　田渕崇生クン）

うなじがチラつく
服を着ていると
やっぱり見ちゃう。
（プリ♠クラ　庄司優太クン）

背中がキレイだと
きちんとしてるコ
だなって思う。
（プリ♠クラ　明珍隼人クン）

サックスワンピース 13,400
円+税／PROPORTION BODY
DRESSING　ピアス 2,500円
+税／titty&Co.ルミネエス
ト新宿店

クリアな素肌に導く　ニキビ・ムダ毛ケアアイテム

A.ピュア ペン 5ml 2,800円+税
／サンパー ジャパン　できて
しまったニキビが伝染する
のを防ぐ。塗るだけで、持
ち運びにも便利なミニサイ
ズ。B.クリアボディ スムース
ローション 215ml 1,300円+税
／オルビス　遊さにも使える
スプレータイプ。C.ラヴィア
エステラインシェーバー 5,299円
+税。興栄工業　背中のムダ
毛処理にピッタリな折りたた
み式ロングシェーバー。お風
呂場でも使える。

首からうなじにかけてのケアで
美人度にさらに磨き

普段見えないところこそしっかりお手入れ。
専用のマッサージクリームで効果的なケアを。

D.アフェ ネス ネッククローラー マッサージ 60g 6,000円+税／
アルビオン　肌深部まで触媒にもみほぐすことができるローラ
ータイプ。E.エクスケア フェイス & ネック マッサージクリーム
SV 75g 12,000円+税／アルビオン　筋肉に効果的にアプロー
チし、顔から首にかけて美ラインを導くクリーム。F.ハク UV
SPF50+ PA+++ 40g 6,400円+税／HACCI　たるみにアプロー
チし、メリハリのある輪郭像をメイク。

POINT.3　用顏色的深淺對比做出區隔

POINT.4 用背景的對比製造獨特感

プリ♠クラに直撃！

池上期クン（東洋大学2年）　宇賀由馬クン（立教大学4年）　庄司優太クン（早稲田大学3年）

田淵素生クン（中央大学4年）　明珍隼人クン（慶應義塾大学3年）　若林哲生クン（上智大学2年）

「Rayの発刊を見たり、実際にキャンパスで見かける女のコを思い出したりしながら、真剣にトキメキポイントを考えてくれました！」

BODYのトリセツ

メンズ読者モデルのプリ♠クラに、"ドキッとする女のコ"の特徴を聞き込み！

撮影／寺田菜有（LOVABLE・モデル）　スタイリング／稲葉有理恵（KIND）　ヘア＆メイク／市川愛（PEACE MONKEY）　モデル／朝比奈彩（本誌専属）

構成・文／岡本文香　撮影協力／EASE　※素材店リストは214ページにあります。

 VOICE 01

 プリ♠クラ 池上クン 宇賀クン　若林クン が証言！

カーデを脱いだときの
二の腕に目がいっちゃう

白くてハリのある
女性らしい二の腕が
理想的。

（プリ♠クラ　宇賀由馬クン）

≫ほっそり二の腕で
"かよわい女のコ"をアピール

ニットやアウターで隠れていた二の腕も、披露する機会の増える初夏。パーツ用のスリミングクリームを使ってマッサージをし、線の細いすっきりとした美ラインをメイクしましょう。

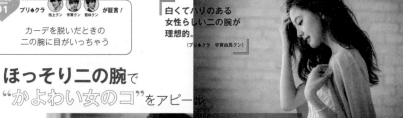

How to Make

1　凝り固まった脂肪をもみほぐす

手のひらをパーに二の腕をおおきようにつかみ、全体をまんべんなくもみほぐす。

2　わきに向かって老廃物を流す

ひじ裏から二の腕の内側を10回くらいマッサージ。イタ気持ちいいくらいの強さで。

3　わき下のリンパを強く押す

わき下のリンパ節を2、3回程度プッシュ。血行循環をよくしてすっきり二の腕に。

白キャミソール 1,900円＋税／GOOD DEAL（ココディール）

上着を脱ぐしぐさに
ドキッとする。

（プリ♠クラ　池上期クン）

しなやかな細腕は
守ってあげたく
なっちゃう。

（プリ♠クラ　若林哲生クン）

ほっそり二の腕をつくる **スリミングコスメ**

A イントラダーム セル 125ml 7,500円＋税／マリコール（4月28日発売予定）　血行を促進することで、気になるパーツの深み込み脂肪を燃焼。B ネットシェイプ ボディ クリーム 130g 3,300円＋税／ドクール。C 裏リバ冷湿によるふる血行不良のむくみ解消にも効果的。D クロノロジック マンスール 125ml 15,000円＋税／ギノージャパン　すばやく効果を実感したいコも満足できる、短期集中型スリミングボディクリーム。D クレーム マスヴェルト 190g 8,000円＋税／クラランス　弾性対策だけでなく、肌のキメを整えてハリのあるBODYへと導いてくれる。

グリーンカーディガン 3,900円＋税／dazzlin　白ニットキャミソール 6,900円＋税／Martlne　ブレスレット 1,800円＋税／アネモネ（サンポークリエイト）

┌ プツプツケアも忘れずに！ ┐

ニノキュア [第3類医薬品] 30g 1,200円＋税／小林製薬　毛穴の角質詰まりが原因のざらつきを改善。

「薄着の季節に気をつけたい肌表面のザラつき、毛穴の角質詰まりをケアしてすべスベに。

Ry 112

明暗對比

「白色」在版面上是極度明亮的色彩。假如在標題等處想強調多個文字，建議用白色來營造對比，與任何顏色都很相稱，且不會影響設計風格。

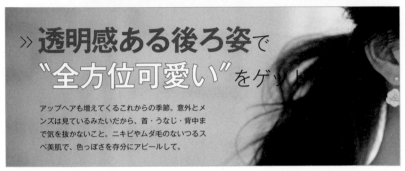

標題文字第一行使用較深的粉紅色來強調，第二行的次要文字元素則使用與每種顏色都能搭配的白色，就不會影響設計風格。將白色文字加上和第一行相同的粉紅色外框，會更有一致性。

色溫對比

以色彩學的觀點來說，色彩可以對應到溫度，例如紅色或黃色是暖色系，藍色或綠色是冷色系。這裡運用溫度相反的顏色來點綴，裝飾效果佳。

由於整個版面的主色是暖色 (粉紅色)，所以使用相反的冷色 (藍綠色) 來點綴，就會變成焦點。此外，這裡把特輯中的主題與編號都設計成心型小圖示，效果會更醒目。

顏色深淺對比

使用同色系設計時，也可以用顏色的深淺來區隔元素。在淺色的版面中，深色較容易吸引目光，因此可以把特別希望讀者觀看的元素改成深色。

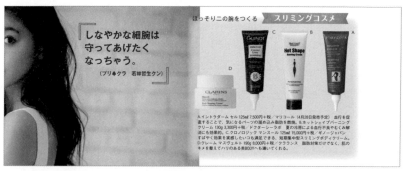

右上方的「スリミングコスメ（瘦身保養品）」區塊使用深淺不同的粉紅色，和內文做出區隔。由於希望讀者先看到標題，所以把緞帶的顏色加深，引導視線。

背景色對比

在背景加上底色，也會有區隔的效果，可以表現出這個部分與其他不同，是比較特別的內容。背景中的白色也會算成版面中的一種顏色。

在標題字後方加上粉紅色背景色塊，與整個頁面的背景色白色形成對比，製造差異。此外還替白色標題文字分別加上粉紅色光暈及黑色外框，增加變化。

視認性

版面設計的「視認性」是指「視覺上的能見度」。例如，超市的宣傳單，就經常運用各種技巧提高視認性，因為這樣可以快速傳達「A 店比較便宜、吸引人」的訊息。

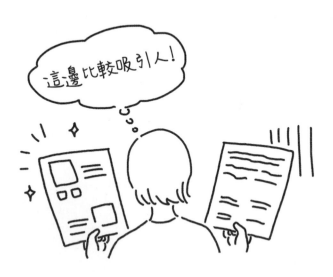

1

強弱變化

想強調某個元素時，可改變其大小、顏色、粗細等特徵，讓這個元素產生一種技術性的不協調感，從版面上突顯出來，這就是「強弱變化」。加上強弱變化就像是替食物撒上調味料，能幫助讀者立刻找到重點。

美しいレイアウトデザイン
メリハリのあるデザインは、見やすいデザインである。

美しいレイアウトデザイン
メリハリのあるデザインは、見やすいデザインである。

只加強在最想強調的部分，會比較有效。這樣可以讓讀者更容易找到想傳達的內容。另外，加上強弱變化的方法有很多種，例如放大尺寸或用顏色增加變化等。要使用哪種方法，會隨著想要的設計效果而異。但是要注意一點，若變化過多，反而會削弱強弱的對比，變成雜亂無章的設計，因此要注意適可而止。

各種加上強弱變化的方法

大小

讓大小差距更大，例如讓內文與標題文字大小差異更大，這稱為「提高文字跳躍率」。相反地，縮小差距則稱為「降低文字的跳躍率」。希望讀者注意到某個關鍵字時，就將它變大，提高文字跳躍率，讓版面產生強弱變化。

利用文字大小
來增加差異

將想強調的價格放大。提高跳躍率會讓人產生活潑感及力道強大的感覺。這種作法常出現在想突顯價格的特價商品廣告中。

顏色

改變文字顏色也可以突顯文字，例如套用「金赤色」或「黃色」等醒目的色彩，許多標誌會用這種做法。讓文字的顏色形成對比，可藉此突顯內容。使用此效果時，可考慮與其他顏色的明度及飽和度差異，或是使用相反色。

改變想強調的
文字的顏色

當文字大小全都相同時，可將想突顯的文字顏色設定為醒目的顏色，會更容易傳達訴求的內容。

背景

套用與背景色明度或飽和度相反的顏色，亦可製造強弱變化、強調出內容。此外，若把部分內容加上外框，或加上不同背景色，可有效提高存在感。這些都是在網購廣告的商品說明中常見的技巧。

加上外框
可提高存在感

利用不同明度的背景色，可以清楚呈現差異化，讓強調處的內容顯得更獨特。利用強弱對比效果，可讓該部分突顯出來。

字重

在關聯性較高的資料中，仍希望加上強弱變化時，可運用相同字體的粗細不同字重。相同字體看起來仍具有一致性，而不同的粗細則可強調重點。版面中使用許多設計元素時，建議減少字體，只做粗細變化，整體更顯得穩重。

適用於關聯性較高的資料上

全麥麵粉蛋糕
草莓 200 日圓
藍莓 250 日圓

關聯性較高的資料，建議用統一的字體，會比較容易被辨識為同一個群組。在需要強調時，可改變字重，則在群組中也能有強弱變化。

字體

在使用基本字體的文字中，可將重點套用手寫字體等風格不同的字體。此技巧比改變「字重」更容易找到關鍵字。隨著字體變化，會產生活潑感，很適合熱鬧風格的設計。

想強調文字時可以套用不同字體

**以全麥麵粉製作
蛋糕 1 個
1個 200 日圓**

套用不同字體，可區隔出想強調的部分，變得比較容易閱讀。此技巧亦可搭配調整文字大小，進一步提升強弱變化，變得更容易閱讀。

視覺重點

如果版面中已經強調多個文字，可運用不同的設計來創造視覺重點，讓整體更活潑。重點處運用字體大小或顏色增加變化，可避免看起來太單調枯燥。例如 DM 等設計中，常使用「爆炸圖示」等元素來營造視覺重點。

對於元素較多的設計比較有效

限定
50個

**以全麥麵粉製作
蛋糕 1 個
1個200日圓**

簡短的句子很適合當作視覺重點，調整成顯眼的配色與大小、形狀，製造出特殊的存在感，讓讀者看一眼就能快速掌握內容。

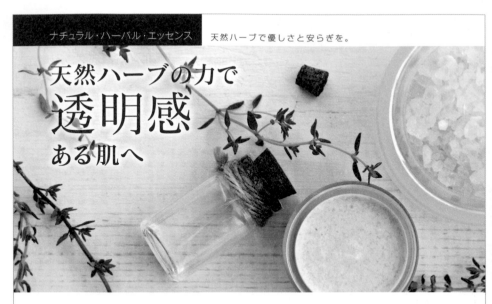

ナチュラル・ハーバル・エッセンス　天然ハーブで優しさと安らぎを。

天然ハーブの力で
透明感
ある肌へ

ホホバ
オイル

ローズ
マリー
精油

ジンジャー
精油

3つの天然成分配合で、
優しさと安らぎをあなたに。

天然成分　✕　うるおい　✕　安らぎ

天然成分オイル配合のスキンケアで、気持ちの良い毎日をお届けします。ストレスによる肌荒れ、くすみ、乾燥に
お肌の内部層から深く働きかけます。お肌の陰影が気になり始めた方にもエイジングケアとして最適です。

まずは、10日間お試しください！

ナチュラル・ハーバルエッセンス
トライアルキット

● エッセンスオイル美容液
● ローション
● ナイトマスククリーム

初回限定　送料無料

今だけ
100セット
限定！

13,300円が
特別価格 **9,800**円（税込）

購入する

【有機保養品／Landing Page】

左頁的範例是一個有機保養品的購物 Landing Page (到達頁)。製作這個 Landing Page 的目的是促使目標對象 (40 多歲到 50 多歲的女性) 來購買商品。

大小	顏色	背景

表現商品特色的同時，放大給目標對象的關鍵字「透明感」，提高跳躍率。

除了利用大小來強調價格，在設計中也選擇令人印象深刻的顏色，與基礎色形成對比關係。

下方是可挑起購買欲望的重要資料，不同於商品介紹，因此利用背景色清楚地區隔。

視覺重點	字重	字體

此處的視覺重點 (目前限定 100 組) 雖配置在畫面角落，但用顏色突顯出來，表現出「只偷偷告訴你」的感覺。

使用相同字體，但大小不同，清楚顯示資料的階層。

在以黑體文字為主的設計中，只把想直接傳達給讀者的標語設定成明體字，增加變化。

POINT

▶ 商品特色或強調重點不只一個時，請從優先順序較高的部分開始，依序改變大小→顏色→背景來加上強弱變化

▶ 給顧客的特別資料或想傳達的訊息，可運用視覺重點、字重、字體差異等製造強弱變化，強調內容

善用字體家族

前文提到利用文字的字重（粗細）組合來營造出強弱對比，看起來簡單，其實並不容易。大部分的中文、日文、歐文字體設計，皆會有字重差異，形成所謂的「字體家族」，請先徹底理解後，再加以運用。選擇字體時，可挑選同一字體家族中不同粗細的字體，可兼顧強弱變化和一致性。

【 Helvetica 一族 】

七男	六男	五男	四男	三男	次男	長男
Thin	Light	Roman	Medium	**Bold**	**Heavy**	**Black**

字體家族就像一個家庭。有血緣關係，卻有著不同特徵。

Helvetica 字體家族	Gill Sans 字體家族	小塚明朝 字體家族
Helvetica	**Gill Sans**	**小塚明朝**
Helvetica	*Gill Sans*	小塚明朝
Helvetica	**Gill Sans**	小塚明朝
Helvetica	Gill Sans	小塚明朝
Helvetica	*Gill Sans*	小塚明朝
Helvetica	Gill Sans	小塚明朝

使用字體家族來設計，雖然能產生一致性，卻也可能因為字體單調，變成呆板、枯燥的設計。此外，過度增加字重，會導致混亂，一般讀物請以使用 2～3 種字重作為標準。另外，字體家族不單只有粗細不同，在「鉤」、「捺」等字體細節也會有細膩的差異，使用時請注意這些細節。

☑ 請勿過度使用字重（粗細）！以 2～3 種為限
☑ 可以同時達到統一設計風格與加上強弱變化的效果

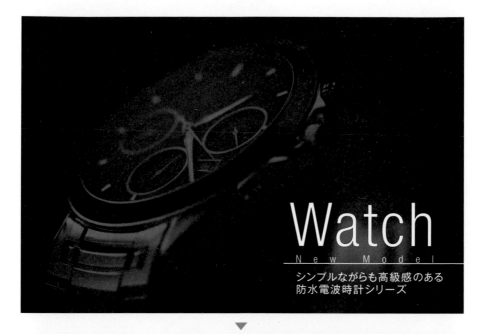

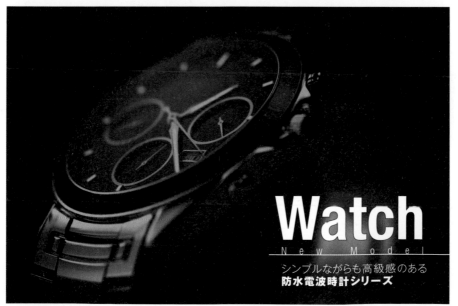

上圖的範例缺乏強弱對比，訴求力較弱。下方範例同樣使用「ゴシック MB」字體，卻利用字重加上強弱。
這樣可以強調出商品名稱「防水電波手錶系列」，而加粗「Watch」這個單字也讓人感受到手錶的氣勢。

跳躍率

假如報紙上的標題全都一樣大,就很難看出哪一則才是獨家新聞,對吧?如果有希望受到矚目的文字或照片,只要改變大小,自然就能抓住讀者的目光。另外,活用這種方法也可以決定整個設計給人的第一印象。接著讓我們一起來瞭解,如何活用跳躍率來符合設計目的。

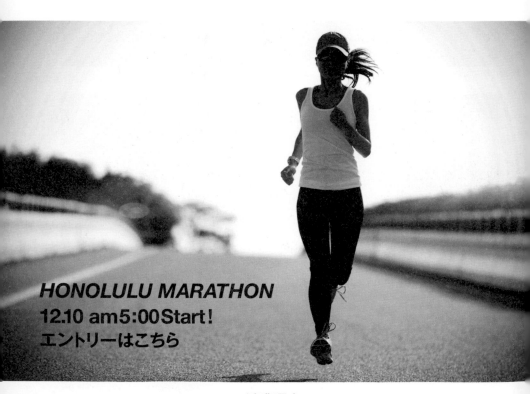

HONOLULU MARATHON
12.10 am5:00Start!
エントリーはこちら

低跳躍率

上圖的設計沒有強弱對比,很難一眼就傳達出訊息。

何謂跳躍率？

大元素與小元素間的尺寸差異，這就稱為「跳躍率」。元素大小的差異大，稱為「跳躍率高」，能感受到躍動感及強弱對比。反之，若幾乎沒有差異，稱為「跳躍率低」，給人冷靜、沉穩的感覺。跳躍率會左右讀者的印象，是版面設計的重要規則。

高跳躍率

提高跳躍率，展現活力，一眼就能看到標題。

私 の 時 間 を 駆 け 抜 け る 。

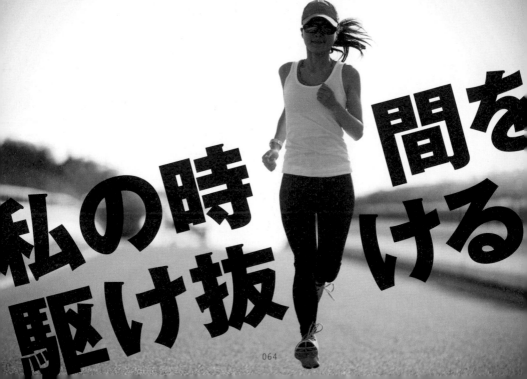

私の時間を駆け抜ける

改變印象

光是改變跳躍率，就能讓整個設計帶給人的印象完全改觀。要營造活潑、有朝氣的印象，抑或優雅、沉穩的風格？請配合設計的目的，選擇最適合的跳躍率來呈現。

跳躍率低

☑ 沉穩、知性、認真
☑ 優雅、高級感
☑ 輕聲低語般的沉靜

雖然文字不大，透過周圍大量留白，也能凝聚目光，引起注意。此訊息傳達出認真、沉穩的感覺。

跳躍率高

☑ 活潑、有朝氣
☑ 訴求力強勁
☑ 有活潑感、躍動感

將文字放大至佔滿整個頁面，提高魄力。從這個訊息中，可以感受到女性的氣勢與能量。

Best of
running shoes

足は一日の中でも時間と共に大きさが変わる部位である。
最も大きくなるのは15時頃で、
起床直後と比べて体積が約19%大きくなる。

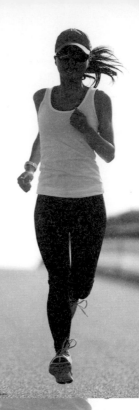

これから、ジョギングを始めるあなたに

これから、ジョギングを始めるあなたに

Best of
running shoes

足は一日の中でも時間と共に大きさが変わる部位である。
最も大きくなるのは15時頃で、
起床直後と比べて体積が約19%大きくなる。

照片的跳躍率

並非盲目放大照片，就能完成活潑的設計。若放大充滿寧靜氛圍的照片，
會更強調靜謐感。請配合想傳達的目的來製造變化。

跳躍率低

☑ **穩重**
☑ **優雅、高級感**
☑ **安靜、沉穩**

降低跳躍率，會給人穩重、寧靜的印象。以拉遠人物的方式裁切照片，傳達出希望讀者將注意力
集中在跑步的女性身上之訊息。

跳躍率高

☑ **生動活潑、有活力**
☑ **俐落**
☑ **有活潑感、躍動感**

給人簡潔俐落、強而有力的印象。特寫雙腳，傳達出希望讀者將注意力集中在跑者雙腳的訊息。

RULE
3

留白

對於版面設計而言，留白不只是「空白的空間」，還是重要的設計元素。
善用留白，可以控制讀者的視線，或強調照片等視覺元素。讓我們一起來
瞭解留白的效果。

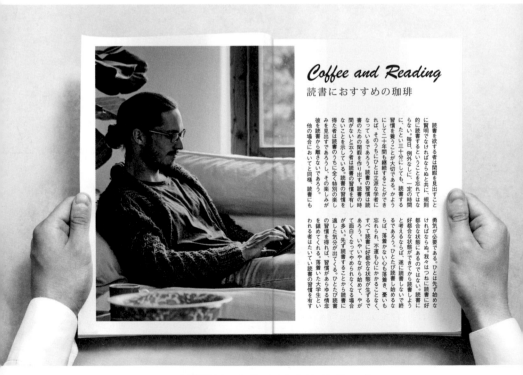

元素過於密集會給人擁擠的印象

版面四周全部填滿元素，讓人產生擁擠、沉重的感覺。

何謂留白？

「留白」是指版面上空無一物的空間。留白不限於白色，就算背景有顏色，只要沒有任何元素，也算是留白。整個設計到處留白，會給人散漫、模糊的印象，但是若能有效運用留白，可以營造出單一視覺重點，或是將資料整理好、完成容易瀏覽的設計，具有各式各樣的效果。

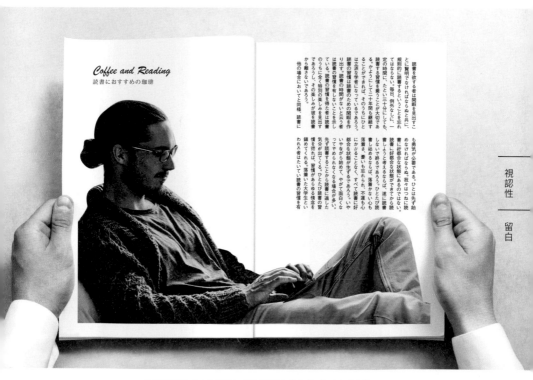

利用留白分別加強照片與文字的印象

就像這樣，利用留白製造讓眼睛休息的區域，讀起來就不會感覺有壓力。

要控制 視線

即使文字不大，若單獨放在大片留白空間中，也會成為設計的主角。這個道理如同單獨站在廣大舞台上的一名表演者，與坐在管弦樂團中的樂手，受到的矚目是完全不同的。想要完成有品味的設計，留白可以發揮強大的效果。

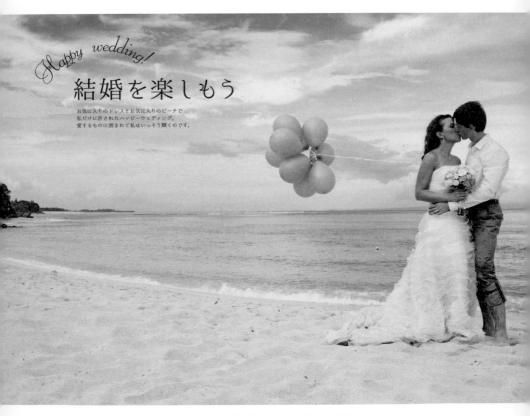

將文字單獨配置可以引人矚目

上圖中在氣球前方置入文字，提高了注目度。

要製造 空間感

設計留白時若沒有深入思考，會給人散漫的印象，也難以取得平衡。若將畫面填滿元素，又會給人擁擠、沉重的感覺。因此，建議製造出空間感，設計出像有風流過般的開闊感。

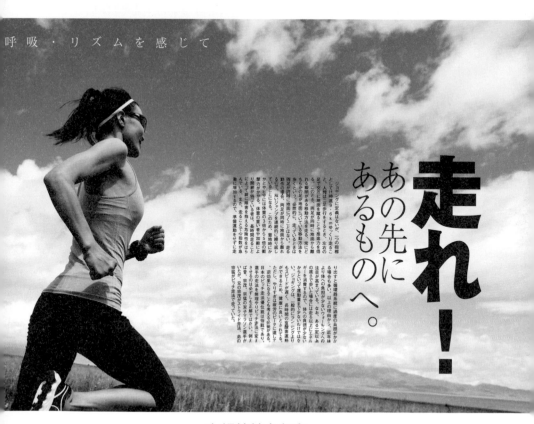

呼吸・リズムを感じて

走れ！
あの先に
あるものへ。

在視線前方留白

在人物的視線前方留白，可以展現比例適當的空間感。

可讀性

版面設計的可讀性,是指讀者閱讀文字時的難易程度。請用心編排,讓讀者能輕易理解文章,並正確、快速地閱讀內容,而不會感到壓力。不論是多麼好看的設計,若文字讀起來很吃力,難以傳達資訊,也是徒勞無功。接下來,讓我們按部就班地瞭解提高可讀性的技巧。

好吃力…

RULE 1

字體

市面上有各式各樣的字體，例如明體、黑體等。雖然可讀性和內容有關，但字體的選擇也會有影響。字體本身擁有各式各樣的特徵，有容易閱讀的字體、也有不易閱讀的字體、還有適合標題的字體，以及適合長篇大論的字體等。一旦字體的用法錯誤，就會讓文章變得不易閱讀。

挑選字體的 3 個基準

分別使用明體與黑體

請先理解明體、黑體本身具備的字體印象及各自的特徵，再選擇用法。

是否容易閱讀

即使尺寸小，也不會難以閱讀的是哪種字體？請依照使用情境，挑選效果較好的字體。

選擇適合的文字粗細

請依照想讓讀者閱讀的順序，利用文字的字重（粗細），掌控讀者的視線。

分別使用明體與黑體

一般最常用的字體，大致可分為「明體」與「黑體」。字體具有決定設計方向的力量。請先瞭解各種字體的特徵，記住該使用在何種設計或用途，才能發揮最佳效果。

明體

- ☑ 有品味、優雅
- ☑ 嚴謹、正式
- ☑ 適合長篇文章

明體是常用於印刷品上，一直沿用至今，用途廣泛的字體。這種字體給人有品味、優雅、嚴謹、正式等印象。特色是直線較粗、橫線較細，整體感覺俐落，即使縮小字級，也容易閱讀。因此，長篇文章常使用這種字體。

黑體

- ☑ 休閒
- ☑ 明亮、年輕
- ☑ 辨識度高、強而有力

這種字體的特徵是直線與橫線粗細一致，辨識度高，給人流行、休閒、年輕感的印象。若文字的面積大，會給人密度很高的感覺，不過這點會隨著字體而異。黑體很適合與歐文字體搭配，所以經常用在橫式版面上。

依照用途分別使用

明朝体
書はもとより造型的で
あるから、その根本
て造型芸術共通の
。比例均衡の

明朝体
書はもとより造型的で
あるから、その根本
て造型芸術共通の
。比例均衡の

ゴシック体
書はもとより造型的で
あるから、その根本
て造型芸術共通の
。比例均衡の

ゴシック体
書はもとより造型的で
あるから、その根本
て造型芸術共通の
。比例均衡の

長篇文章建議用細明體以免黑成一片

明體的筆劃右端有稱作「襯線」（突起）的三角形裝飾，還有「撇」及「捺」等筆畫造型，縮小也易於閱讀，因此適合長文章。種類眾多，粗明體會呈現出強烈的男性化印象。

公共設施看板建議用黑體從遠處也能清楚辨識

黑體由於辨識度高，在快速捲動的網站或是公共設施的看板上，也會使用這種字體。由於辨識度較高，衍生出運用在主題或標題上的各種設計。

3大会ぶりメダル

水泳男子団体「金」

全米水上選手権大会へ、これらの日本の若い精鋭が出場するようになったことは全日本の明るい関心をあつめている。合宿先である福田屋旅館の板前さんまでただごとならぬはりきりかたで、選手のかたは一日一里以上も泳ぐのですから、食事についても十分気をつけると、もの惜しみしない談話が新聞にのっている。その記事を四、五人の男が珍しそうに大切そうに顔をさしのばしてとりかこんでいる写真がある。そのまんなかで古橋君は若者らしく笑っている。

日本の水泳が世界記録を破るようになってから、日本水上聯盟はやたらに、そして不当に世界新記録を製造しすぎるようである。終戦後は殊のほか、それが甚しい。日本人、

報紙是非常講究文字易讀性的媒體。內文使用明體字，由於襯線的特性，使平假名與漢字產生了抑揚頓挫，即使是長篇文章，讀起來也毫不費力。此外，報紙的設計也常會避免使用過多字體，讓讀者可以集中精神來閱讀長篇文章。

3大会ぶり

水泳男子団体「金」

全米水上選手権大会へ、これらの日本の若い精鋭が出場するようになったことは全日本の明るい関心をあつめている。合宿先である福田屋旅館の板前さんまでただごとならぬはりきりかたで、選手のかたは一日一里以上も泳ぐのですから、食事についても十分気をつけると、もの惜しみしない談話が新聞にのっている。その記事を四、五人の男が珍しそうに大切そうに顔をさしのばしてとりかこんでいる写真がある。そのまんなかで古橋君は若者らしく笑っている。

若改成套用黑體字，則所有文字的橫豎筆畫一致，又因為黑體的面積大，看起來會黑成一片，較不易閱讀，容易讓讀者感到壓力沉重。

可讀性 ─ 字體

字體是否容易閱讀

「明體」或「黑體」其實涵蓋了各種不同的種類。通常你的電腦中應該也有安裝許多風格類似或個性強烈的字體吧。以下就為大家解說什麼是容易閱讀的字體、什麼是難以閱讀的字體。

文章用字體要簡潔

ゴシック体

書はもとより造型的あるから、その根本原造型芸術共通の公比例均衡の制約

ゴシック体

書はもとより造型的あるから、その根本て造型芸術共通のつ。比例均衡の

太有個性的字體會比較難閱讀

市面上有許多個性鮮明的字體，但在判讀性、視認性、可讀性等各方面，可能都不盡理想。所以設計時，通常不會使用過於獨特的字體。假如希望讀者仔細閱讀較長的文字內容，建議從黑體或明體中，選擇較細的字體。

個性鮮明的字體則比較適合當作封面或海報等平面設計的視覺重點（請參考 P.57）使用。例如想利用 LOGO、標題等文字量較少的部分製造震撼力，或呈現繽紛熱鬧的設計時，使用個性字體的效果會比較好。

選擇可讀性高的字體

明朝体

書はもとより造型的あるから、その根本て造型芸術共通のつ。比例均衡の

明朝体

書はもとより造型的あるから、その根本て造型芸術共通のつ。比例均衡の

文章適用的明體是？

明體中也有各種字體風格。左圖是模擬書法風格的字體，由於筆畫較粗，而顯得漆黑、厚實，這樣會讓長篇文章產生不易閱讀的感覺。因此編排長文章時，建議選擇可讀性較高的細明體。

ゴシック体

書はもとより造型的あるから、その根本て造型芸術共通のつ。比例均衡の

ゴシック体

書はもとより造型的あるから、その根本て造型芸術共通のつ。比例均衡の

文章適用的黑體是？

同樣地，黑體字也會隨著字體的不同風格，而出現辨別性較差、難以閱讀的情況。黑底的種類也非常多，看起來類似，卻有各式各樣的風格。請先比較幾種字體再挑選出適合的。

容易辨別的歐文字體

layout
font

layout
font

Layout
Font

Layout
Font

文章適用的無襯線字體是？

在歐文字體中，有相當於黑體、筆劃粗細皆一致的字體，稱作「無襯線字體」。左圖的字體外型有弧度，看起來很可愛，卻無法清楚辨別「t」與「f」，這種字體若套用在長篇文章上，會讓讀者感覺不易閱讀。

文章適用的襯線字體是？

在歐文字體中，也有相當於明體的字體，筆劃帶有襯線的「襯線字體」。比較左圖的兩種字體，會發現左側字體的筆劃有兩條線，很有設計感，卻不易辨別文字。若套用在長篇文章上，會讓讀者感覺不易閱讀。

選擇適合的文字粗細

若要依照閱讀順序來引導讀者的視線，可以利用字重（粗細）加上變化。依照文章內各個部份的功用來區分，例如將標題文字加粗，效果會比光是改變文字大小更明顯，能提高易讀性與矚目度。

用粗細強調文字

明朝體

書はもとより造型的あるから、その根本原造型芸術共通の公比例均衡の制約

明朝体

書はもとより造型的あるから、その根本て造型芸術共通のう。比例均衡の

利用文字粗細替大標題或小標題加上變化

改變標題的字重，可以產生強調效果。當文字變粗時，能讓讀者辨識為重要內容，並引導視線，依序閱讀。

RULE

2

色彩

若要提高文字與圖示的「易讀性」及「易看性」，還得考慮到配色組合。
此外，在照片上放置文字時，也需要特別下工夫編排。請妥善操控顏色，
讓讀者一眼就可以馬上用顏色來判斷文字資料。

<div style="text-align: center;">

加上色覺對比

</div>

請參考下頁，讓背景與文字的色彩產生明度與飽和度的對比，會變得更容易閱讀。

Which？ 何者比較容易閱讀？

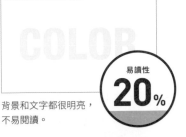

背景和文字都很明亮，
不易閱讀。

易讀性
20%

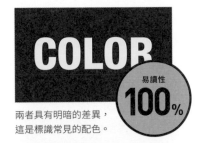

兩者具有明暗的差異，
這是標識常見的配色。

易讀性
100%

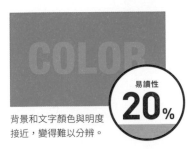

背景和文字顏色與明度
接近，變得難以分辨。

易讀性
20%

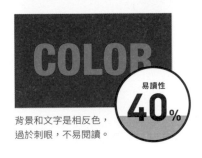

背景和文字是相反色，
過於刺眼，不易閱讀。

易讀性
40%

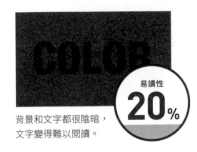

背景和文字都很陰暗，
文字變得難以閱讀。

易讀性
20%

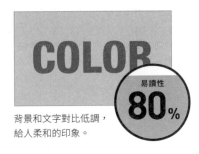

背景和文字對比低調，
給人柔和的印象。

易讀性
80%

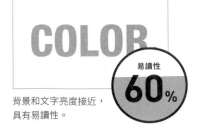

背景和文字亮度接近，
具有易讀性。

易讀性
60%

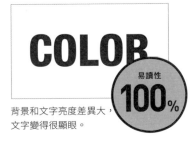

背景和文字亮度差異大，
文字變得很顯眼。

易讀性
100%

照片與文字的平衡

將文字重疊在照片上時，若是與背景合而為一，將會變得難以閱讀。不論多麼優秀的視覺影像，若用這種錯誤的方式排版，將無法正確傳達資訊。想做出傳達力優秀的好設計，應該要想辦法在不破壞照片氛圍的前提下，讓文字資訊變得容易閱讀才是。

以下何者容易閱讀？

在照片上覆蓋顏色

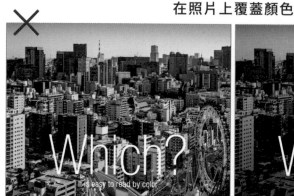
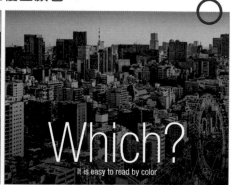

在照片上重疊漸層色彩，就不會破壞照片氛圍，也不用改變文字原本的位置，而讓文字變得容易閱讀。

將照片調暗

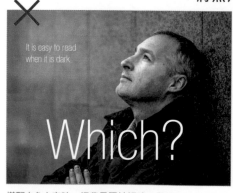
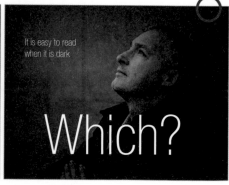

搭配白色文字時，把背景照片調暗，與反白文字產生明暗對比，可提高易讀性。

為文字加上背景色塊

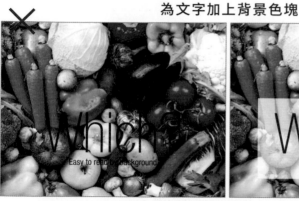
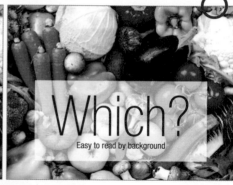

為文字加上色塊或背景，可避免文字與照片混在一起，讓文字變得容易閱讀。

將背景變模糊

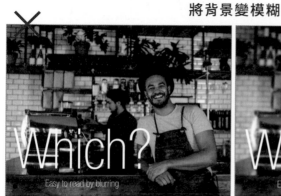
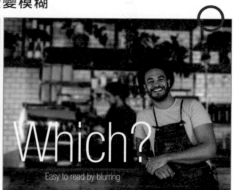

當背景複雜，使文字不易閱讀時，可以只在想強調的主角上對焦，將主角身後的背景變模糊。

將照片改成單色調

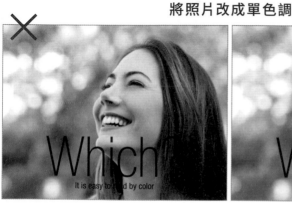
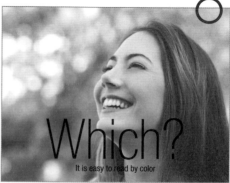

全彩照片因為色彩豐富，往往容易與文字顏色融在一起。減少照片的色彩，會變得比較容易閱讀。

光彩

加上外光暈：這樣既不會干擾照片，也與柔和的設計風格非常相稱。

加上粗描邊：使文字變得更強而有力，格外引人矚目，適用於流行感的設計。

ふくろ文字

半透明文字：文字會疊加在照片上，卻不會破壞照片原本的氛圍。

フチ文字

反白＋外框：反白文字不易閱讀時，加上彩色外框，就能讓輪廓變清楚。

透かし

加上陰影：可製造立體感，可以突顯文字。想強調文字時效果很好。

ドロップシャドウ

トロピカル柄ビスチエ 6,800円
＋税、ショートパンツ 7,900円
＋税、ともにLily Brown　パン
ト 13,000円＋税／Chapeau d' O
（Chapeau d' O par override 東急
プラザ銀座店）

青空の下に映える
は心ときめくレッドなIN

2 ツヤいちごLIPが主役の

ほんのりPOPな
バカンスメイク

fancy Item

ストロベリーカラーの唇が主役の、王道ジューシーなメイク。
さりげなく、そして「いつもの」にならないためには、
アイテム選びにこだわりを。グロスのような感触のあるツヤでも、
リップスティックのようなマットな質感でもない、
その中間のじゅわっとした質感を再現するクレヨン タイプがおすすめ。

→ 詳しいメイクは180ページへ

絶妙バランスのツヤと透明感を備えたリップ
カラー パーム クレヨン EX-01 4,000円＋税／SUQQU（限定）　あざや
かな発色でありながら、透明感のあるクリアレッド。

Ray 176

《Ray》雜誌（主婦之友社）2016 年 3 月號
這張照片是明暗很強烈的影像，若只是加上彩色文字，易讀性會很低。因此將文字套用光暈、
陰影、筆畫等效果，在不破壞設計氛圍的前提下，讓內容變得更容易閱讀。

版面設計
創意解析

（33 種排版技巧與設計範本）

/////

活用各種排版技巧，以實例解說各式各樣的表現手法。

格線版面

格線版面,是在設計版面時,利用水平、垂直分割用的格狀線(格線)來安排各個元素的手法。這種方法可以將資料整理好,即使各元素的大小略有差異,也能給人整齊劃一的印象。

設定格線

基本的排版手法

紙張

以一定的寬度與高度分割整個版面,設定當作分配元素基準的格線。

依版面上的格線安排所有元素,可整齊排列,統一留白大小。

各種分割類型

Web

若處理方式不一致則效果不佳 ✕

設計網頁時,可以將整頁劃分為「二分割」或「三分割」,呈現出多采多姿的版面。

採取格線版面時,對於相同等級的元素要有一致性,若處理方式不同,會顯得雜亂。

- ☑ 可將內容整理好,且能讓設計呈現出整體感
- ☑ 想讓整個設計看起來平均一致,這個方法能發揮效果
- ☑ 運用整齊美觀的設計,一次呈現大量資料

Who	What		Case
30 世代男性	強調系列產品的品項豐富	✕	EC 網站的設計藍圖

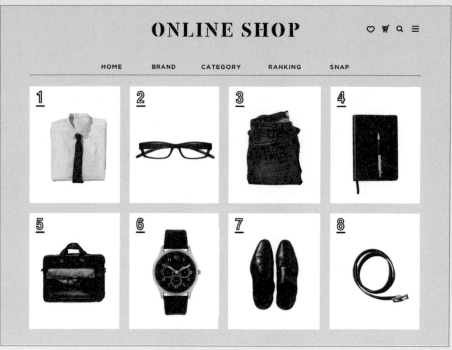

可一次呈現大量商品，強調豐富性。即使是大小、形狀不同的商品，只要放入格線版面，就變得乾淨整齊。

Let's making

斟酌標題大小
來建立格線。

01

配合格線，安排背景色塊

由於商品的大小與形狀不一，要以格線
為基準，平均分配白底 (框) 的大小。

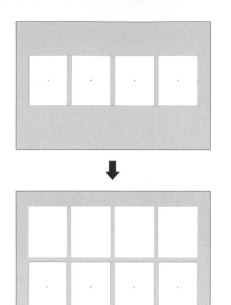

用 Illustrator 製作等距色塊：
設定距離、拷貝＆移動物件

在 Illustrator 中先製作一排平均對齊的色塊，然後選取所有色塊，執行『**物件→變形→移動**』命令，設定要移動的距離❶，接著按下**拷貝鈕**❷，就會拷貝一排並移動到指定距離下。

使用這種方式拷貝的話，即使沒有設定格線或參考線，也可以整齊排列物件。

02

置入照片

將商品照片置入每個白色色塊，使用**對齊**面板對齊色塊中央。由於外框尺寸一樣，即使商品大小不一，也可以整齊排列。

選取外框與商品，利用對齊面板中的**水平居中鈕**❶與**垂直居中鈕**❷來調整。

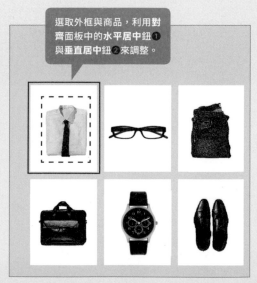

03

配置文字與圖示

配置文字時，也要注意到格線，可以利用格線統一文字的間距與位置。設計網頁上方中央的導覽項目時，可按下**對齊**面板的**水平依中線均分**鈕，依照相同距離來配置當作導覽按鈕的文字。至於網頁右上方的圖示，則對齊商品白底的右側。讓各個元素都對齊格線或線條，就能給人排列整齊的印象。

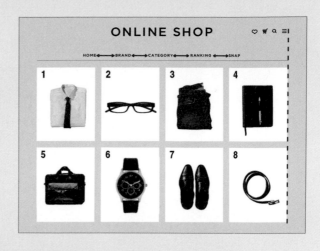

04

改變標題的字體

為了讓整體呈現出符合格線設計的整齊氛圍，標題要選擇簡約、俐落的字體，強調整個頁面的統一感。

格線版面容易讓人有單調的感覺，因此要在數字上做點變化，製造點綴效果。

 05

利用裝飾加上重點

在不破壞整體風格的前提下，使用數字加以點綴，這樣一來可以藉此引導訪客視線由左往右移。

以主視覺整合所有元素

這裡要說明的排版方式,是放大照片等主視覺,整合並安排所有文字資料。若希望設計呈現強大氣勢、具有強弱對比與高級感時,這是非常有用的手法。

讓版面更生動的大型影像

使用大張照片等主視覺影像可吸引目光,具有強大的訴求力。

整齊俐落地整理資料

將資料歸納整理,讓整個空間變得整齊清爽,完成美觀的設計。

連結相關元素

若相關的元素間有距離,可以使用數字或英文字母連結,引導讀者的視線。

排版時注意區塊

排版時,將整理好的元素依照不同區塊對齊,就會變得整齊美觀。

☑ 可搭配使用滿版照片或全螢幕顯示

☑ 大張的主視覺影像會產生強大氣勢、提高強弱對比,容易吸引目光

☑ 用大張主視覺營造開放感(空間感),讓設計變得更俐落整齊

>>> Sample

Who	**What**	×	**Case**
30～40 世代女性	希望傳達這是高價值的商品		生活風格雜誌

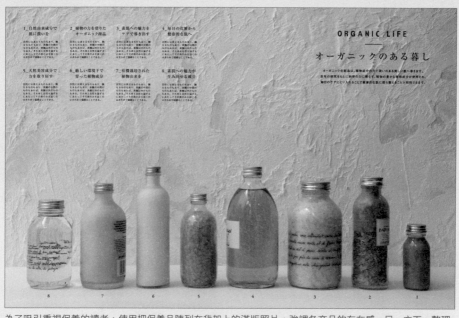

為了吸引重視保養的讀者，使用把保養品陳列在貨架上的滿版照片，強調各商品的存在感。另一方面，整理文字資料，製造留白空間，加寬字距，便完成讓人產生高級感的版面設計。

Let's making

裁切照片時要斟酌文字所需的空間。

01

配置滿版照片

置入裁切好的照片，以滿版方式配置，可清楚顯示每個商品。裁切照片時，要預留即將放置文字的空間。

02

配置文字

使用**對齊**面板來配置文字。整理好的文字資料集中於版面空間的角落，保留大片的留白，營造出優雅的氛圍。除此之外，還要增加標題與圖說間的距離。

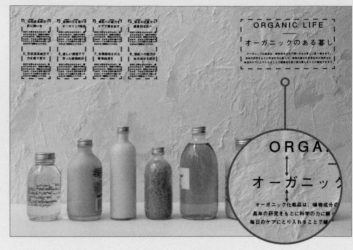

對齊照片與文字

在 Illustrator 中，使用▶**選取工具**，按住 [Shift] 鍵不放並點選物件，接著在**對齊**面板中，按下**對齊至：對齊關鍵物件**鈕❶。這時候關鍵物件的外框線會變粗，接著再按下**對齊物件**區的**水平齊左**鈕❷，輸入數值❸，再按下**垂直均分間距**鈕❹，就會依照設定，對齊物件。

（水平齊左，間距為 5mm 的情況）

選取物件後，再次按下其中一個選取中的物件，即可將它設定成「關鍵物件」。

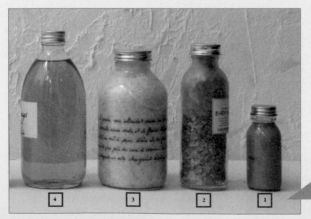

03

連結文字與照片

為了讓圖中的內容連結到圖說，可以加上編號。利用這些編號，即使圖說距離商品較遠，也可以自然地引導讀者的視線。

> 為了避免干擾商品，選擇容易閱讀、不會過於強烈的基本類型字體。

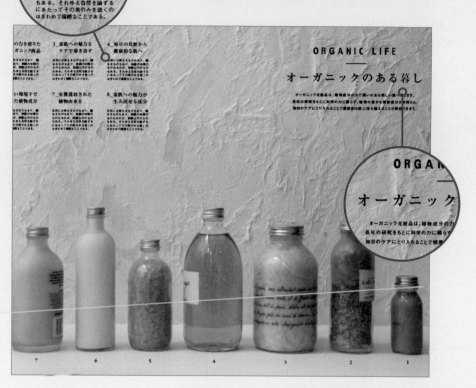

04

改變字體

選擇不會破壞整體風格的字體。調整字距與行距、增加寬度，可以讓整體設計更有開闊感。

基本版面

增加字距以營造悠閒氛圍

利用 **T 文字工具**選取標題文字，接著在**字元**面板中，設定**字距微調**的數值，調整字距。請注意，增加字距時，如果沒有同時調整行距，會給人擁擠的印象，因此請同步調整。

對稱

對稱構圖是排版常用的手法，能讓各個元素產生規律性，並讓讀者覺得穩定、美觀。若能再搭配「破壞部分結構」的變化技巧，就可以完成保留安定感，又具有生動視覺效果的版面。

鏡射對稱

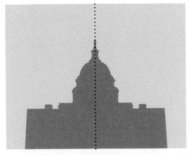

這是在版面左右或上下的中央置入線條，對半折疊後，影像會剛好重疊在一起的構圖。

點對稱

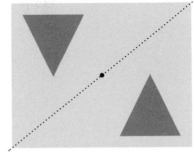

這是以任何一點為基準，將影像複製一個並且旋轉 180 度的構圖。

平行移動

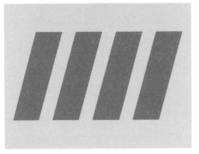

這是將每個物件平行排列的構圖，此技法也是產生對稱性及穩定感的方法。

加上變化

此技法是在對稱的版面中增加非對稱的變化，讓版面變得生動，減少單調、呆板的印象。

- ☑ 可完成具規律性，看起來整齊美觀的版面
- ☑ 可用於表現穩定感、安定感、真誠感
- ☑ 加入非對稱的變化效果，可完成讓人百看不厭的設計

>>> Sample

── Who ──	── What ──		── Case ──
20～50 世代男女	宣傳展覽活動，發揮集客效果	×	展覽會宣傳單

使用對稱版面時，比起用圓形、矩形等單純形狀，若用建築物或銅像等人造物體的照片，可發揮更好的效果。利用線對稱，把置入的建築物照片變成對稱結構，便能完成簡潔又能傳達強烈訊息的設計。右圖運用放大的明體字來吸引目光，可有效傳達出展覽會的氛圍。

Let's making

01

先製作參考線

第一步是建立當作基礎的參考線。

如果是左右對稱版面，則先在中央建立參考線。執行『**檢視→尺標→顯示尺標**』命令，將游標移動到尺標的位置，按住滑鼠開始拖曳，直到要設定參考線的位置再放開滑鼠即可。從上面的刻度開始往下拖曳，會建立水平參考線；從左邊刻度開始往右拖曳，可建立垂直參考線。

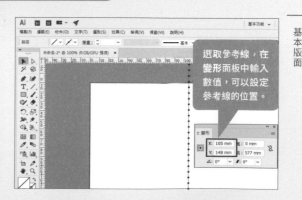

選取參考線，在變形面板中輸入數值，可以設定參考線的位置。

基本版面

建立版面雛型並置入照片

在要置入照片的位置建立灰色圓角矩形框，並調整到置中的位置。接著置入照片，若希望將照片放置在工作區的正中央，請選取照片，在**對齊**面板按下**對齊至**鈕，在下拉選單勾選**對齊工作區域**❶，接著按下**對齊物件**中的**水平居中**鈕❷，就能以左右均等的距離置入照片。

請依中央的參考線調整照片，讓參考線成為左右兩邊的中心，再用該灰色框裁切照片。

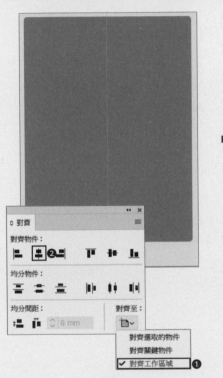

在標題文字上緣與下緣也有建立參考線，調整文字高度，就可以完成美麗的設計。

配置對稱文字

配合照片，讓文字也左右對稱。使用**移動**命令或**對齊**面板，讓所有文字都左右對稱，對齊中央的參考線。所有元素都對稱，可進一步強調對稱的美感。

使用「移動」命令達成精準的對稱效果

先依照中央參考線置入文字，執行『**物件→變形→移動**』命令，在**水平**欄位輸入數值，移動文字。若在數字前面輸入「-」（負值），可以往相反方向移動相同距離。

-30mm · 30mm

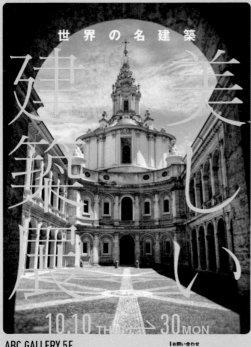

使用與背景差異更大的顏色，可提高文字的辨識度，完成吸引目光的視覺設計。

04

改變文字的顏色

為了讓設計主題更明確，改變標題文字的顏色，使它成為畫面的重點，讓設計產生強弱對比，變得不再單調。

對比

當元素排列在一起,讀者會下意識地做比較。若能加強兩者之間的「差異」,不僅能對比元素的內容,也可以強調大小、顏色、形狀等差異處。

對比大小

對比大小不同的影像時,可進一步強調兩者的尺寸差異。

對比內容

「嬰兒與老人」之類的內容對比,也是可強調訊息性的重要元素。

營造時間流逝之感

把「從夏季到冬季」等讓人感受到時間流逝的元素排在一起,也是一種對比。

「遠景」與「特寫」

將意識到空間感的「遠景」與聚焦在拍攝主體的「特寫」排在一起,可製造故事性。

☑ 想清楚呈現元素間的差異,這種手法效果很好
☑ 將元素排在一起,可以呈現顏色與大小差異
☑ 可以讓元素之間產生訊息性或故事性

>>> Sample

Who	What		Case
30～40 世代女性	想傳達度假勝地的魅力	×	旅行社的廣告

版面上下各放置了人物放鬆愜意的模樣（特寫）及宿霧島的遼闊大海（遠景），強化標語「一人獨享宿霧之海」的印象。

Let's making

01

建立排版雛型

首先使用灰色框調整照片的位置。如果要用相同形狀來對比，請建立 1：1 的空間大小。或者也可以按照基準圖形，執行『**物件→變形→移動**』命令，拷貝出相同大小的圖形（請參考 P.88）。

配置照片

為了讓設計呈現出對比效果,要讓照片無縫地緊貼在一起。並排具「特寫」與「遠景」差異的照片,可以更加強調對比效果。

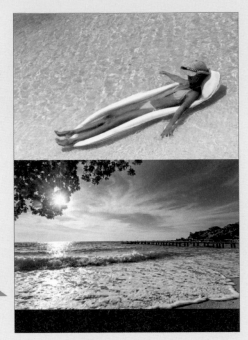

> 緊密排列照片,就像「對齊布邊車縫」一樣。

MEMO

裁切影像來提升對比效果

裁切影像可讓對比效果的強弱產生變化。如果光是將兩張構圖一樣的照片放在一起,則兩者印象過於接近,對比效果會比較薄弱。利用不同的裁切方式,可以改變照片給人的印象,強化對比效果。

〈兩者都是遠景〉　　　　　　　〈兩者都是特寫〉

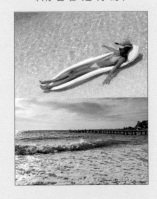

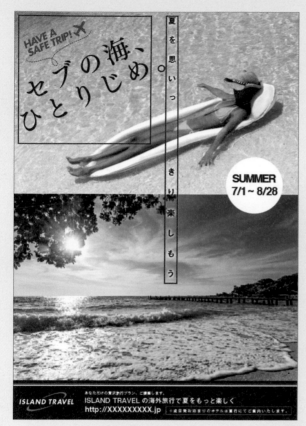

03

配置文字

將想強調的文字放在醒目的位置。調整左上方的文字角度,使它成為視覺焦點,可避免設計過於單調。直式標語橫跨上下兩張照片,加強照片傳達出來的訊息。

利用「光暈」效果讓文字更容易閱讀

假如文字與背景色彩融合,變得難以閱讀時,加上**光暈**效果,可提高可讀性。請選取要套用效果的文字,執行『**效果→風格化→外光暈**』命令,在文字周圍加上光暈效果。

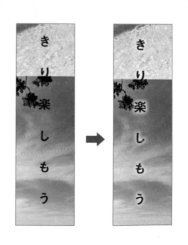

分割

將元素設計成區塊,分割式的設計,可以製造對比、突顯對比效果。為了避免分割後的內容各自獨立,可用顏色或設計來統一風格。

二分割

分割成兩塊大區塊,可以為設計帶來震撼力,能有效活用在廣告或網站首頁。

多分割

即使版面中的元素變多,若透過分割手法加上強弱對比,一樣能給人整齊劃一的印象。

整合資料

透過分割手法,將影像與規格說明文字分開,可以分別突顯並傳達各項資料。

呈現連結性

不將區塊完全分開,而使用橫跨兩者的元素,也能讓設計產生整體感。

☑ 利用區塊強調元素的對比效果
☑ 這是整理基本資料的排版方式,所以比較容易辨識
☑ 若是少了統一感,會讓每個元素變得各不相干

Who	What		Case
15～29 歲女性	特賣活動通知	×	服飾網站的橫幅廣告

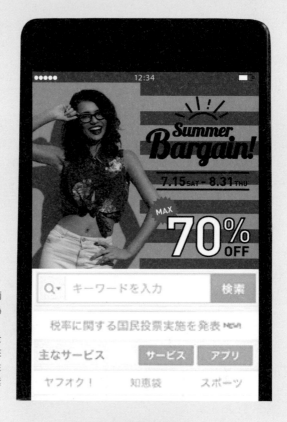

將整個版面分為左右兩
區塊，整理內容，成為
易於傳達訊息的設計。
但是，若左右區塊完全
分開，會讓元素看起來
各自獨立，因此讓女性
模特兒照片與文字元素
連結，營造出整體感。

Let's making

01

建立排版雛型

究竟該如何分割？請先用灰色框來建立雛型。如果是
二分割，請將區塊設定成 1：1。這裡也可以先製作一
個灰色框，再執行『**物件→變形→移動**』命令，按下
拷貝鈕，將灰色框移動並拷貝一個 (請參考 P.88)。

配置照片與文字

配合灰色框的位置，分別置入各元素。假如想並排內容，讓兩者受到同等的矚目，就要把照片與文字元素調整成相同的大小。配合照片大小，拿捏文字區塊的份量。

設想文字的位置，先裁切照片，就能順利編排。

在文字下方加上條紋，可清楚分辨照片區塊與文字區塊的界線。

03

製作背景

在背景加入圖樣，可加強文字元素的印象，將視線引導至照片上。將左右區塊的背景統一，只裝飾文字區塊，可以避免整體印象雜亂無章，同時達到整理與分類資料的目的。

04

**加入重點元素
連結左右兩個區塊**

將版面中央模特兒照片的
手臂處去背，重疊在文字
區塊上，讓左右區塊看起
來融合在一起。加入這種
變化，各區塊就不會各自
獨立，能統一風格。

為了讓條紋背景顯示
在人物的下方，而將
部分照片去背。

將照片的其中一部分去背後再置入

本例是使用 Photoshop 將人物與條紋背景重疊的部分去背，再另存新檔。接著在
Illustrator 中，依想要的位置安排人物，適當地重疊在原始照片上。

將去背後的影像
放置在上層。

把重疊後的部分放在
另一個圖層上，並先
鎖定，避免位置跑掉。

將主視覺影像置於中央

把照片等主視覺影像放置在版面中央，可引導讀者的視線，完成具有震撼力的版面。整體也使用襯托該影像的配色，能進一步呈現出具整體感的設計。

將影像配置在上下中央

這種版面適用於橫長型的媒體，可感受到左右的寬闊感，產生更強烈的震撼力。

將影像配置在左右中央

將影像放置在版面的中央，可以感受到上下的寬闊感，強調高度。

依視線方向配置文字

配置好中央的照片後，可依照片的閱讀方向來安排文字，提高易讀性。

配置時要意識到空間感

放置照片時，若意識到照片中的空間感，可以呈現出遠近立體效果。

☑ 突顯照片的震撼力、存在感，能令人留下深刻印象

☑ 將照片置於中央，能輕易讓目光停留在影像上

☑ 可以感受到空間的立體感與寬闊感

>>> Sample

Who	What		Case
40～50 世代女性	想讓特輯的主視覺影像一目瞭然	×	世界遺產之旅的雜誌企劃

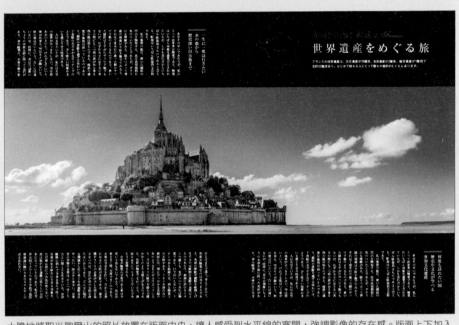

大膽地將聖米歇爾山的照片放置在版面中央，讓人感受到水平線的寬閣，強調影像的存在感。版面上下加入黑色帶狀背景，提高整個頁面的氛圍，強化設計感。

Let's making

01

規劃呈現方式

思考構圖方式，徹底發揮主視覺照片的遼闊效果。要置於上下中央時，請選取物件，在**對齊**面板按下**對齊至**鈕，設定**對齊工作區域**，並按下**垂直居中**鈕。

> 究竟要左右居中，營造出寬闊感？還是聚焦在高度上，展現震撼力？請依需要從中選出適合此照片的排版方式。

配置照片與文字

將照片置入灰色框內，適當裁切（請參考下方專欄內容）。安排
文字時，也要選擇能搭配版面的組合方法，比較容易閱讀。

為了配合橫式照片，
標題也設定成橫式，
並調整方向。

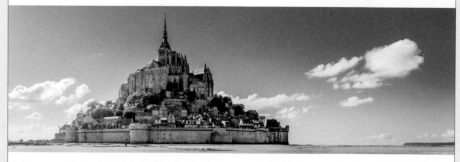

活用照片留白的裁切方式

裁切照片時，請利用橫向延展
的排版效果，讓照片展現出更
吸引人的魅力。這裡刻意讓拍
攝主體偏左，而非位於中央，
藉此呈現出遼闊寬廣的天空，
就像一幅生動的畫作。把拍攝
主體放置在畫面 2/3 的位置，
保留 1/3 的留白區域，可完成
比例平衡的美麗版面。

03

加上背景

配合整體內容想傳達的印象，改變文字區塊的背景色。背景色
會改變讀者對設計作品的印象，請選擇符合主題的顏色。

置入黑色背景，加強
與照片的對比，完成
高雅的設計。

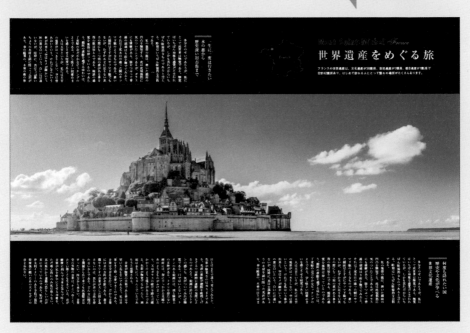

MEMO

利用背景色改變印象

改變背景色，可以賦予內容完全不同的印象。

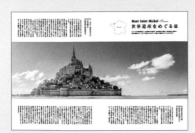

使用白色背景，營造出簡約、明亮、柔和的
印象，也反映出照片本身的顏色。

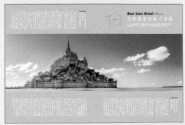

使用卡其色背景，營造出自然的氛圍，加強
休閒感。

反覆

規律地反覆置入多個設計用的元素,可以為設計帶來節奏感。這種反覆的版面衍生出的秩序或原則,會讓人產生穩定、一致的感覺。

反覆排列相同元素

整合全部的元素,這種經過整理的內容,比較容易傳達給讀者。

規律性的反覆排列

依照固定的規律,讓元素反覆變化,可衍生出節奏感。

反覆置入相同的裝飾

即使元素本身沒有一致性,若能反覆排列相同的裝飾,就會產生共通性。

規律性的反覆變色

使用大量顏色以同樣的規律反覆變化,可呈現豐富變化及熱鬧氛圍。

- ☑ 整個設計會產生統一感、共通性
- ☑ 利用反覆手法,讓空間衍生出節奏感
- ☑ 設定規律性,讀者會更容易瞭解資料

Who	What		Case
20～50 世代男女	希望傳達商品特性 (豐富性)	×	文具用品廣告

置入依規律反覆顯示的原子筆影像，以視覺傳達此商品的銷售重點，就是「色彩豐富」。只有一支原子筆以打破整齊排列的方式顯示，為設計增添生動感。

Let's making

01

配置照片

請思考要依何種規律反覆排列，再置入照片。執行『**物件→變形→移動**』命令後，再執行『**物件→變形→再次變形**』命令，可反覆排列物件。

以相同的角度、間距排列物件，可以讓人印象深刻。

利用「移動」與「再次變形」命令讓物件平均排列

選取物件後，執行『**物件→變形→移動**』命令，輸入數值❶，按下**拷貝鈕**❷，在選取拷貝後物件的狀態，執行『**物件→變形→再次變形**』命令，可再次移動、拷貝物件。按下 [Ctrl]（[⌘]）＋ [D] 鍵，也可以執行『**物件→變形→再次變形**』命令。

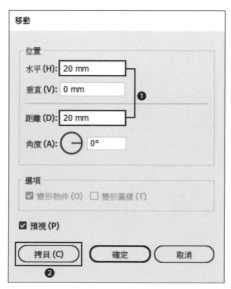

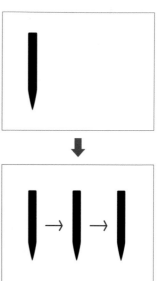

02

置入重點元素

在反覆的物件中加入不同的元素，會破壞原本的規律，增添變化，可當作視覺重點。這樣一來整體設計就不會讓人感到單調乏味。

> 若是增加太多重點，設計會顯得鬆散，所以要控制重點元素的數量，這點很重要。

03

配置文字

置入文字，有效傳達想強調的內容。對於當作關鍵字的文字要特別設計，讓它突顯出來，可加強訊息性。

> 為了強調用反覆手法傳達出「色彩豐富」的訊息，置入尺寸較大的數字「50」。

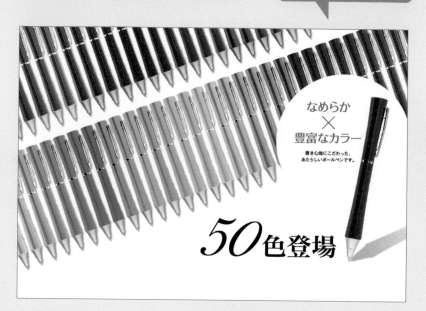

<div align="center">— MEMO —</div>

打破節奏，加上重點

在反覆排列的物件中加入重點元素，就會產生強弱的對比，讓設計更生動。請注意控制重點數量，與反覆的原則產生差異化，才可以發揮良好的效果（請參考 P.188）。

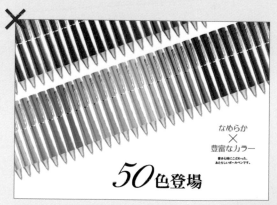

若是沒有置入當作重點、打破規律的照片，結果就會變成毫無強弱對比的平淡設計。

倒三角形構圖

倒三角形構圖會讓版面產生不穩定的感覺，可以在沉穩的設計中製造緊湊感。
善用留白，還能帶來開闊感，這樣就能成為吸引讀者的視覺設計。

倒三角形構圖

倒三角形的構圖，可產生恰到好處的緊湊感，
完成生動的版面設計。

旋轉後的倒三角形構圖

將倒三角形構圖旋轉 90° 後，也一樣可以獲得
與倒三角形構圖相同的效果。

改變各元素的比重

若加強畫面下方元素的比重，會增加穩定性；
提高上方元素的比重，能增添緊湊感。

旋轉各元素

保持可讀性並稍加旋轉各元素，可製造不穩定
的感覺，吸引讀者目光。

- ☑ 倒三角形構圖會讓畫面產生緊湊感
- ☑ 變化上下比重，可製作出引導視線的順序
- ☑ 留白會產生空間感，比較容易聚集目光

Who	What		Case
30～40 世代女性	吸引消費者參與自然訴求的活動	×	活動宣傳單

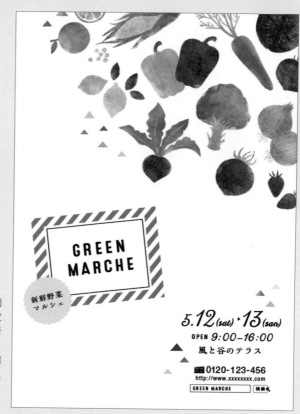

將影像放在倒三角形構圖的頂點，會產生不穩定性，善加運用可以讓讀者以良好的節奏感來閱讀。由上往下減輕比例，可讓視線停留在動線最後置入的資料上。傾斜各元素，可以完成更生動的設計。

Let's making

這裡以「影像」→「活動名稱」→「詳細內容」的順序，安排引起讀者興趣的元素。

01

規劃呈現方式

請思考能有效傳達內容的構圖。試著畫出草圖，會比較容易掌握整體風格。由於使用倒三角形構圖，所以要妥善整理成為頂點的物件。

02

配置素材

運用倒三角形構圖，並且保留大量留白，營造空間感。假如其中有個元素給人鬆散印象，就無法辨識出三角形的頂點，因此建議採取群組化的方式，調整各個物件的留白。

MEMO

加上輕重緩急的緊湊感

恰到好處的緊湊感能夠吸引目光，但是若過於緊湊，會增加移動視線的次數，讓讀者產生壓力。因此，必須掌握輕重緩急，以適當比例，進一步強調緊湊感。

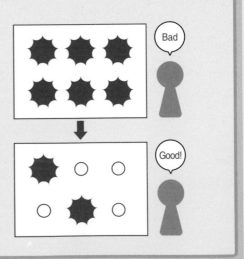

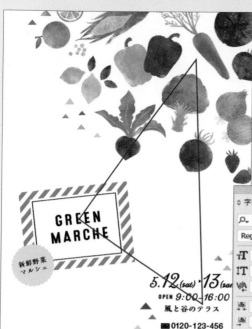

03

調整文字比例

置入文字時,要重視構圖,並且有效運用留白。製造動線,配合構圖,增加標題與詳細文字的字距,可以讓整體設計呈現出統一的悠閒感。

這裡將字距設定為「20」,但是文字的印象會依字體及字級產生變化。請依整體形象調整數值,找出絕佳比例。

▶▶▶ Another sample

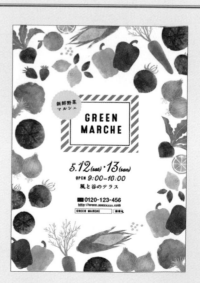

根據不同的構圖方式
會大幅扭轉視覺印象

使用相同的素材,改成把文字放在中央,旁邊用插圖包圍起來,這種版面能呈現出熱鬧與穩定感。根據內容、媒體、目標對象等條件,為構圖增添變化,完成能傳達訊息的設計,是非常重要的。

依時間軸排序

處理具有時間順序的元素時,建議採取順著時間排序的排版方式。設計動線,清楚呈現元素之間的關聯性或故事性,可以完成更具親和力,讓讀者自然接受內容的設計。

規律排列元素

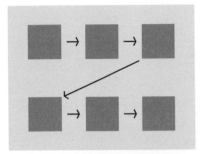

按照視線的移動方向,依時間先後排列元素,可以傳達順序清楚的內容。

利用引導線製造動線

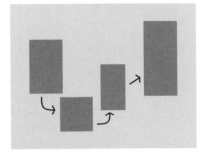

若是元素大小或配置方式沒有規律性,可建立引導線,就能讓動線變清楚。

建立視覺重點來引導視線

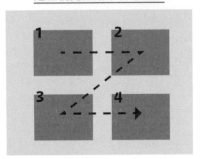

使用數字等視覺重點吸引目光並引導視線,可強調元素的順序。

動線複雜 ✕

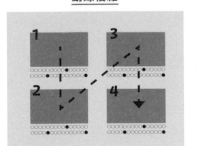

橫式版面是由左往右,直式排版由右往左。若忽略動線的排版方式,會變得一片混亂。

- ☑ 將時間軸的推移視覺化,可以引導視線
- ☑ 整理時間先後,能有效傳達更詳細的資料
- ☑ 一眼就能看出先後順序

Who	What	Case
20 世代女性	用視覺呈現旅行方案的行程表	旅遊雜誌企劃

× （Who × What × Case）

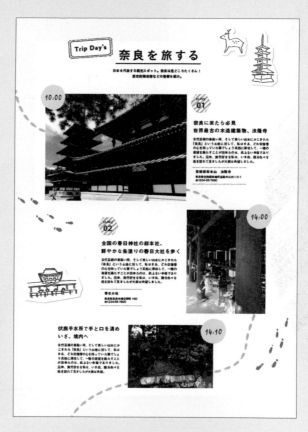

按照橫式版面的動線，由左往右，依時間先後來安排元素。利用線條連接各個元素，能自然引導視線。此外也配合目標對象，選擇風格較可愛的線條與裝飾用的元素，呈現讓人想親自造訪的旅遊行程。

Let's making

01

安排元素時要注意到動線

注意視線的流動順序，並且思考設計構圖。建議繪製草圖，掌握各個元素的比例再製作，可製作出便於瀏覽的版面，完成體貼讀者的設計。

橫式版面建議要從左上往右下排列成 Z 字型，讀起來會比較流暢。

加入視覺重點

加入做為視覺重點的時間標示，
可讓時間軸變明確。若希望這個
部分可以更加強調，建議要減少
用色的數量，效果會更好。

加上時間標示，顯示
時程的推移，並活用
重點色，可發揮暫時
留住視線的功用。

製作手繪風圓形

使用 ⬭ **橢圓形工具**繪製圓形，
接著執行『**效果→扭曲與變形→
粗糙效果**』命令，設定**尺寸❶**，
可以調整效果強弱，**細部❷**可以
調整效果的數量。縮小**尺寸**，提
高**細部**的量，**點**設定為**平滑❸**，
就會變成柔和的手繪風線條。

粗糙效果

選項
尺寸 (S): ──────○──────── [7 mm] ❶
　　　　○ 相對 (R)　◉ 絕對 (A)
細部 (D): ─○─────────────── [5] / 英寸 ❷

點　　　　❸
　　◉ 平滑 (M)　○ 尖角 (N)

MEMO

建立依動線排版的結構

如果是橫式版面，通常視線會由左上
往右下移動；若是直式版面，視線是
從右上往左下移動。若無特殊理由，
就採取與基本動線相反的編排方式或
文字流向，會讓讀者感到混淆，導致
無法確實傳達內容，必須特別注意。

橫式版面

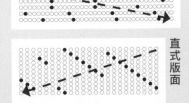

直式版面

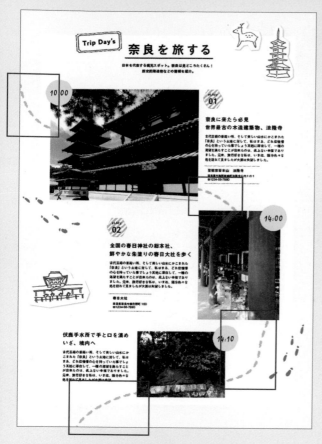

03

配置引導線

利用引導線連接各個元素，可以將動線視覺化，引導讀者視線。配合設計風格來使用，可以強調動線，也不會破壞原本的氛圍。

> 加入引導線，能清楚連結各元素。

MEMO

完成效果良好的動線設計

「使用引導線直接連接元素ⓐ」、「運用留白，間接顯示各元素的關聯性ⓑ」，建議妥善運用這些方法，用心完成可流暢引導讀者視線的版面設計。

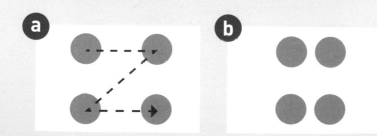

引出線 / 圖說線

使用引出線(又稱為「圖說線」),可加強各個資料間的連結,完成關聯性一目瞭然的設計。另外,若想特別強調要傳達的內容,使用此方法也能發揮效果。

適合表達相關內容的設計

看到引出線就會明白元素之間的關聯,較容易傳達資料間的相關性。

以引出線整理多種資料

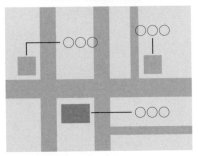

地圖類的設計上,會在隨機的位置,點狀配置多項資料,也適合使用引出線來整理內容。

局部放大顯示

活用引出線,將元素連結到局部放大的影像,完成體貼的設計。

位置與方向雜亂無章　✕

用引出線連結的資料,彼此的位置與線條的方向若沒有規律性,會讓讀者一頭霧水。

☑ 用引出線連結各元素,讓資料間的關聯性一目瞭然
☑ 引出線可以帶出版面的重點,也能為版面加上活潑感
☑ 要斟酌引出線的粗細及形狀,避免干擾視覺

>>> Sample

Who	What		Case
40 世代女性	希望詳細傳達商品的規格及價格	×	EC 網站的商品網頁

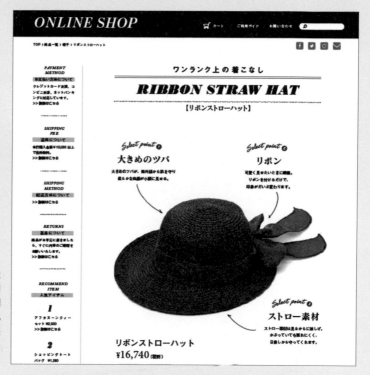

目標對象是重視品質及特色的使用者,因此用引出線連結帽子與圖說,傳達商品內容。此外也活用符合形象的裝飾文字與配色,統一為優雅的設計風格。

Let's making

01

周圍留白,更容易將目光集中在照片上。

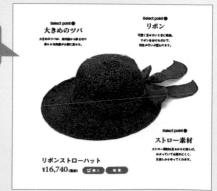

配置照片與文字

這個範例要利用引出線整理想強調的資料。一開始時先預估要說明多少項目,排版時會比較順利。請一邊設想要在哪裡加入引出線,一邊將照片與文字安排到版面中。請注意!排版時,一定要讓圖說正確指到商品部位。請把文字設計成區塊,間隔要適當留白,以完成比例平衡的設計。

02

加入引出線

接著加入連結照片與文字的引出線。使用引出線的時候，要思考引出線的裝飾不宜太多，避免干擾照片。若能預先設定引出線的角度及使用原則，可營造出整體感。

大きめのツバが、紫外線から肌を守り
柔らかな曲線が小顔に見せる。

> 配合整體氛圍，加上較細的手繪風線條。

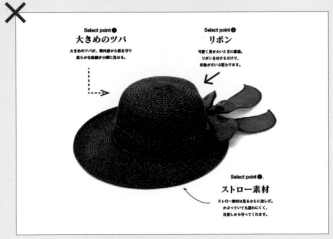

Select point ❶
大きめのツバ
大きめのツバが、紫外線から肌を守り
柔らかな曲線が小顔に見せる。

Select point ❷
リボン
可愛く見せたいときに最適。
リボンを付けるだけで、
印象がだいぶ変わります。

Select point ❸
ストロー素材
ストロー素材は見るからに涼しげ。
かぶっていても蒸れにくく、
日差しから守ってくれます。

若沒有預先統一引出線的樣式與搭配方式，會讓人有雜亂無章、不易閱讀的感覺。

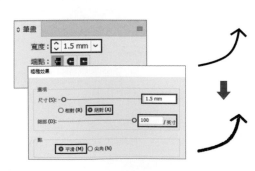

把引出線變成手繪風

使用 ✎ **鋼筆工具** 繪製箭頭，接著選取線條，在 **筆畫** 面板中調整粗細。若設定成較細的線條，可以帶來柔和的印象。請選取線條，執行『**效果→扭曲與變形→粗糙效果**』命令 (此處可參考 P.120「製作手繪風圓形」的教學)。

03

改變字體

搭配引出線的設計風格，改變小標題的字體，讓它具
有裝飾效果，就能成為視覺重點。根據照片的主色，
統一引出線與視覺重點的色調。

把部分字體改成手繪
風格，當作裝飾，是
別出心裁的效果。

Select point ❶

大きめのツバ

大きめのツバが、紫外線から肌を守り
柔らかな曲線が小顔に見せる。

替引出線加上外框

若要強調引出線的設計，可加上外框。請選取線條，按下**外觀**面板右上方的**選項
鈕**，執行『**新增筆畫**』命令❶，會出現兩個**筆畫**項目，將其中一個改變成想要的
邊框顏色，置於下層，並將下方的**筆畫**，設定成比原線條更粗的數值❷，這樣就
可以為線條加上邊框。

依目的選擇直排或橫排文字

配合文章內容，選擇要直排文字（直式版面）或橫排文字（橫式版面），可完成體貼讀者的設計。請先瞭解直式版面與橫式版面給人何種印象、目標對象或是使用目的較適合的編排方式，再選出較合適的文字編排方式。

橫式	直式
橫式閱讀動線	**直式閱讀動線**

在橫式媒體中，視線是由左上往右下移動。

在直式媒體中，視線是從右上往左下移動。

左翻	右翻

左翻的平面媒體或是往上下捲動的網頁媒體，通常會用橫式版面，能給人現代化的印象。

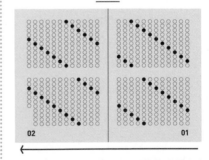

右翻的平面媒體，例如古文大多採取直排文字版面，因此會給人傳統的印象。

- ☑ 利用直式或橫式文字版面，完成符合視線流動的設計
- ☑ 善用各種文字版面的既定印象
- ☑ 根據使用媒體及目標對象，選擇合適的文字編排方式

不同媒體的偏好

世上的各種媒體，都會依據清楚的意圖來選擇直排或橫排的文字編排方式。深入研究並瞭解使用哪種文字版面比較符合想傳達的內容，就能找到最適合的文字編排方式。

常用橫式版面的媒體

fontと文字
1,234円
H_2O

常用直式版面的媒體

あかさたな
アカサタナ
国文教科書

・外文文章、數學
・電腦雜誌等提供資訊的雜誌

橫式版面的優點是，即使混合了英文及數字，也能毫無壓力地閱讀。除了處理外文或數字的媒體外，含有較多英文專業術語的專業書籍，也常使用橫排文字版面。比起上下移動，人們的視線比較習慣左右移動，因此一般而言，由左往右橫向引導視線的橫式版面，是比較容易閱讀的排版方式。

・報紙、國文教科書
・文藝書籍

報紙、教科書等文字更密集的媒體，比較常用直式版面。像是中文字或日文漢字等方塊字，原本就很適合以直式排列，因此當文章愈長（當設計中的方塊字愈多），感覺直式版面比較容易閱讀。有時也可將漢字當作視覺重點，在設計中加入小部分直排文字來營造「傳統風」。

不同目標對象的偏好

直式版面或橫式版面何者容易閱讀？對不同的年齡層來說，偏好可能不一樣。以下介紹的內容充其量只是一種趨勢，請根據你設計的目標年齡層，思考最適合的文字編排方式。

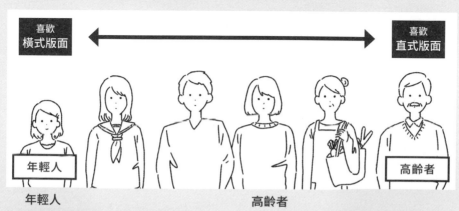

年輕人
習慣用電腦或智慧型手機等以捲動方式閱讀內容的年輕人，通常比較熟悉橫式版面。

高齡者
較常接觸報紙、書籍等媒體的高齡使用者，通常會覺得直式版面比較容易閱讀。

Who	What		Case
20～40 世代男性	利用時尚氛圍提高購買意願	×	自行車的 Landing Page

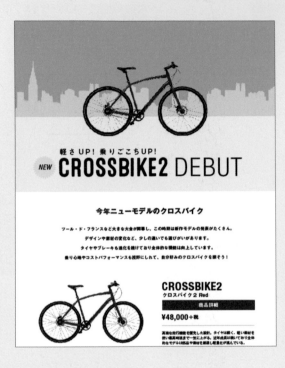

配合越野公路車的騎乘方向，設計橫式版面，讓讀者更想試乘。文字的對齊方式也有變化，以改變整體比例。這樣整理資料，可提高購買者的意願。

Step.1 思考訴求重點

- 傳達都會風格的魅力
- 聯想到騎乘時的輕快感

為了營造簡潔時尚的氛圍，同時要配合越野公路車的水平行進方向，安排橫式文字版面，可完成充滿休閒感的設計。使用具穩定感的版面，清楚地傳達購買資訊。

依視線移動方向編排，可營造出騎乘越野公路車時的前進感。

Step.2 規劃呈現方式

以適合網頁，方便往上下捲動閱讀的橫式版面，統一整體結構。橫式版面的閱讀視線是由左往右移動，與自行車前進的方向相同，可讓人產生前進感。發揮橫式版面的特性，在內文中加入英文字，使設計呈現出個性化的氛圍。除此之外，若是行距太擠，捲動時不易閱讀，因此設定較寬的行距，打造出容易閱讀的設計。

┌─ **Who** ─┐　　　┌─ **What** ─┐　　　　　┌─ **Case** ─┐
30〜50 世代男性　　希望傳達活動的氛圍與內容　×　展覽手冊封面

4月15日(土)
▶7月23日(日)
11:00〜19:00
GALLERY roppongi
入場無料

歷史から最新モデルまで

クロスバイク百科展

クロスバイクコレクション第二回

主催
日本 AAAAA ク協会
共催
株式会社 BBBB
協賛
Ccococ Ddddd
cccc
お問い合わせ
03-1234-5678
xxxxxx@japan.com

以直式版面置入照片，帶來視覺震撼，令人對展覽會印象深刻。使用框線分割內容，即使有混合橫排文字，仍然能順利引導視線。此例也活用直式版面給人經典的印象，醞釀出能感受自行車歷史的氣氛，並能引起讀者的興趣。

┌─ **Step.1** ─┐　　**思考訴求重點**

- 強調自行車的悠久歷史
- 營造傳統氛圍

思考如何展現具有歷史的經典氛圍、同時也要兼顧現代越野公路車的個性化印象。運用令人印象深刻的照片來編排，完成閱讀動線流暢且生動的版面。

垂直置入照片可強調直式的閱讀動線。

┌─ **Step.2** ─┐　　**規劃閱讀動線**

配合右翻式的展覽手冊閱讀方向，以直式版面為主。將照片變成直式，強調閱讀動線，打造出具有震撼力的視覺。英文與數字的資料想使用一般人熟悉的橫排文字，所以利用框線分割空間。讓區塊變明確，即可混合不同的文字編排方式，又不會干擾閱讀動線。

注意換行

每行文字太長，閱讀動線到後來會變得不穩定，讓讀者感到疲累。請運用換行，完成容易閱讀的版面。此外，像是標語或引文等簡短內容，也可以利用換行的位置，讓人產生不同的印象。請多思考內容的意思，避免在詞句未完時中斷換行，這樣可以更流暢地傳達內容。

他說這個蘋
果超好吃
的。

他說
這個蘋果
超好吃的。

對齊方式

想要改變文字版面給人的印象，可以調整各行的對齊方式。對齊行頭的「靠左對齊」是一般的文字對齊方式，其他還有對齊行中央的「置中對齊」，以及對齊行尾的「靠右對齊」。以中央為主軸的「置中對齊」，能給人比例平衡的印象；而「靠右對齊」則是在想加上重點時效果較佳。調整對齊方式時，可搭配活用換行技巧，將每行調整成容易閱讀的長度，效果會更好。

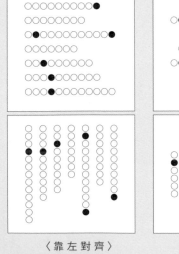

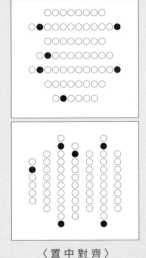

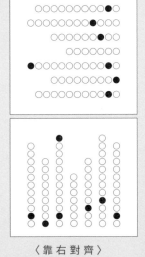

〈靠左對齊〉　　　　〈置中對齊〉　　　　〈靠右對齊〉

標點符號

頓號＋句點

10月1日は、
designの日です。

逗點＋句點

10月1日は，
designの日です。

逗號＋英文句點

10月1日は，
designの日です.

採取橫式版面時，即使文章內混用了
英文，仍能流暢地閱讀。編排英文時
的標點符號可使用逗點與英文句點，
由於橫式版面能混用各種組合，建議
配合內容，選擇適合的標點符號。

安排段落

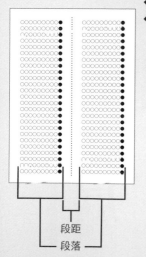

段距
段落

若是段落中每行長度過短，
反而會不利閱讀，因此要以
適當的比例設定每行的字數
與段數。

在文字較多的媒體上，請善用
分段。分段後可以縮短每行的
長度，提高文章易讀性。段落
與段落的距離稱為段距，加上
段距，能讓文章區塊變明確。
約 2～3 個文字的寬度是比較
適合的段距，段距若太窄，會
不易分辨；若是太寬又會缺乏
連結性，必須特別留意。

使用框線

活用框線區隔內容，可讓閱讀動線或區塊變得更明確，製作出容易將內容傳達給讀者的版面。

可讓動線更明確

加入框線，讓整個設計清楚地呈現出縱向動線。框線有引導閱讀視線的功用，若調整框線粗細，或將部分框線改成滿版風格，可讓版面更生動活潑。

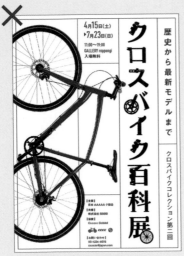

版面限縮在框內，感覺單調乏味，無法表現出內容的重要性。

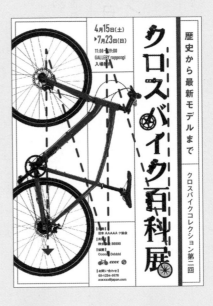

可混用直排與橫排文字

使用區塊劃分內容後，即使各區塊內部使用不同的文字編排方式，也較不會彼此干擾。若混用直排與橫排文字，能讓版面更活潑。本例是想置入英文及數字等聯絡資訊，因此需要加入橫排文字。配合主要的直式版面，由上往下，按照重要性編排資料，用心完成容易閱讀的版面。

文內旋轉

在直排文字的內文中，如果含有英文或數字時，建議使用「文內旋轉」功能來提高可讀性。

阿拉伯數字也可以設定為中文數字（例如：「十月一日」），請選擇符合內容及風格的格式。

旋轉數字

使用 **T 文字工具**選取想要旋轉的數字，按**字元**面板右上方的**選項鈕**，執行『**直排內橫排**』命令，即可旋轉數字。

旋轉英文（逐字旋轉）

使用 **T 文字工具**選取想要旋轉的英文字母，按**字元**面板右上方的**選項鈕**，執行『**標準垂直羅馬對齊方式**』命令，即可旋轉每個英文字母。

安排段落

和橫式版面一樣，在文字量較多時，要運用分段，完成容易閱讀的版面。例如插入圖片，能讓整個設計產生節奏感。但是在插入元素時，請配合段落高度調整大小，避免混淆讀者的閱讀動線。

〈兩欄式版面〉

〈五欄式版面〉

基本版面

133

直式與橫式文字混合版面

在同一個版面中混合使用直式與橫式版面,可讓閱讀動線產生變化,打造出更加生動活潑的設計。但是要加強引導讀者的視線,避免造成混淆,編排出徹底發揮傳達效果的版面。

把直式版面當作視覺重點

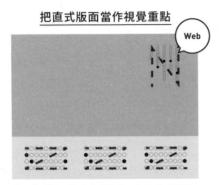

在以橫式版面為主的網頁中,加入直式版面,該處就會變成視覺重點。

改變閱讀節奏

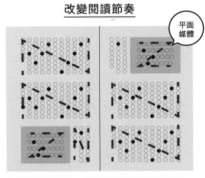

在閱讀節奏單調、文字量較多的平面媒體中,把標題周圍變成橫式版面,增添變化。

加入標語

加入標語,將文字設定成與內文不同的大小,讓版面更有變化,可完成容易閱讀的設計。

✕ 直排與橫排文字太接近

直排與字
橫排文字
太接近

直排與橫排文字太接近

上圖中直排與橫排的文字大小與字體一樣,而且距離又近,會讓讀者感到混淆。

☑ 在閱讀動線中添加變化,完成更生動活潑的設計
☑ 混合直排與橫排文字的版面,也可以利用數字來引導閱讀動線
☑ 善加運用配置影像時產生的留白

──── Who ────
30～40 世代女性

──── What ────
希望呈現成熟風格

×

──── Case ────
女性時尚雜誌

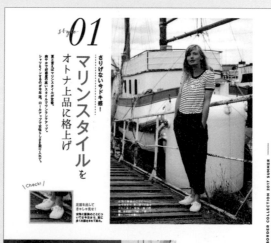

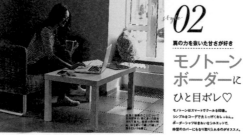

利用設計呈現出使用者嚮往的時尚、沉穩生活風格，讓讀者對特輯的內容產生興趣。混合文字版面及活潑的字體，畫龍點睛，營造氛圍。放大設計的數字是視覺重點，可以集中目光。

Let's making

01

配置照片與文字

請一邊思考文字要使用的空間，一邊配置照片，製造出活潑感。在版面中同時要置入直式與橫式照片時，若只用橫排文字，將無法平均留白，而會失去平衡。若能混合使用直排與橫排文字，就能有效運用留白。建議把照片與文字當作同一組區塊來安排，可完成簡潔俐落的設計。

如果只使用一種文字編排方式，有時會因為照片的形狀與方向，而產生多餘的留白空間。

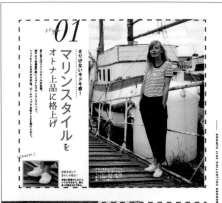

排版時要有區塊的概念

把照片與文字組成區塊來配置，就會變成群組，衍生出整體感。照片旁的文字建議與照片同高、同寬，才會像是同一區塊。這樣一來即可避免各元素四分五裂，完成俐落美觀的版面。

區塊中一旦出現毫無意義的突出元素，就會破壞整體平衡，很難當作同一個群組。

改變字體

此案例的重點是使用方版照片與區塊，利用整齊的文字元素，呈現簡約印象的設計，因此可以用字體增添變化。標題使用黑體與明體的搭配組合，完成令人印象深刻的設計。

將裝飾文字「style」改成手寫體，增添活潑感，為設計帶來柔和氛圍。

03

利用裝飾加上重點

將數字放大當作裝飾，藉此引導讀者的視線，並讓人留下深刻印象。視線的動線明確，即使混合了直式文字與橫式文字，仍然能清楚傳達內容，不會讓讀者一頭霧水。

─── MEMO ───

搭配不同的字體

想要設計吸引目光的文字版面時，可搭配使用多種字體，改變讀者的印象。你可以依照單字的區分來套用字體，請配合內容的需要，斟酌搭配方法。

書体を変える。 ← 書体を変える。 → 書体を変える。

使用去背照片

在版面中使用去背的照片,看起來會更生動活潑,營造出熱鬧又歡樂的氛圍。
去背時,可以依輪廓剪裁照片,或是強調出形狀,都能讓讀者印象深刻。

沿著拍攝主體輪廓仔細剪裁

沿著輪廓剪裁,將拍攝主體去背,讓人一眼就
能看到完整的影像,強調拍攝主體的輪廓。

沿著拍攝主體輪廓大致剪裁

保留一點背景,就像用剪刀隨手剪的效果,會
產生拼貼風的手工藝感。

用圖形剪裁照片

保留更多背景,可以呈現拍攝主體的背景,並
且能引導讀者去看特定的照片局部。

不適合去背的照片　✕

風景或無法完整呈現拍攝主體的照片,去背
後會有不協調感,並不適合使用這種方法。

- ☑ 讓設計更生動活潑及提升歡樂熱鬧的氛圍
- ☑ 沿著輪廓剪裁可以強調拍攝主體的形狀或動作
- ☑ 配合想營造的印象及拍攝主體來選擇去背方式

Who	What	Case
小學生	想傳達歡樂的活動內容	手作課程的宣傳單

× (between What and Case)

讓人感受到歡樂的活動氛圍的設計。將活動範例(摺紙課)直接顯示,傳達課程的具體內容,引起讀者的興趣。

Let's making

將大小不同摺紙處理成去背照片,讓畫面更有生動活潑感,就完成了

01

規劃表現手法

先思考要如何剪裁想傳達的內容,以及如何安排等構圖概念後,繪製草圖並整理資料。接著根據文字的位置及資料量,決定照片張數與位置,就能順利完成設計。

配置照片與文字

根據設計風格,可以在配置照片時採取更活潑的
方式。如果希望營造出熱鬧氛圍,請調整大小,
製造強弱對比,或將照片傾斜。本例使用⊕**縮放
工具**及↻**旋轉工具**調整比例,讓設計更活潑。

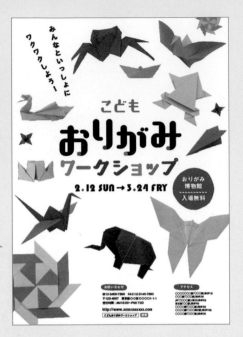

> 為了突顯標題,降低大型
> 照片的位置,讓版面整體
> 維持平衡。

MEMO

製造強弱對比及維持平衡的方法

若先建立固定的編排原則,再依該原則來安排物件,就能輕易讓設計維持比例平衡。
例如,「將尺寸分成大、中、小等三種」、「從大尺寸的物件開始,排列在對角線上」、
「限制只有幾個大尺寸的素材」等,利用這種原則,可避免設計給人鬆散的印象。

圖片尺寸與種類過多,
但大小差異不大,會給
人鬆散的印象。

將大尺寸集中在上方、
小尺寸集中在下方,使
整體比重失衡。

大尺寸圖片素材過多,
看起來眼花撩亂,很難
注意到其他元素。

03

加上裝飾元素

比起方版圖片，使用去背圖片會產生較多的留白，容易給人空洞的印象。因此必須額外加上連結各圖片的裝飾元素，填補空白，營造出熱鬧的氛圍。但是要注意的是，若增加太多元素，會顯得凌亂，請加上單一重點，為照片增添故事性，讓整體風格一致。

加入適合摺紙動物的裝飾元素，展現歡樂氣氛。

製作手繪素材

掃描用筆畫在紙張上的插圖，再使用 Photoshop 開啟，執行『**影像→模式→雙色調**』命令，儲存成 TIFF 格式。

儲存成 TIFF 格式後，就可以輕易地利用顏色面板來調整顏色。

插圖　　　　→　　　　TIFF 格式

自由版面

隨機排列多張照片，可以讓設計產生節奏感，強化各個照片的印象。刻意打破格式，並加入變化元素，可衍生出自由、歡樂的氛圍。

製造強弱對比

排列大小不同的照片，可以加強隨興感，製造強弱對比的效果。

加上重點元素

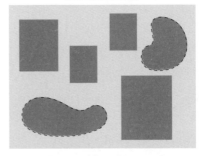

改變部分印象，加上重點元素，可以讓圖片的效果更生動活潑。

先建立格式再打破

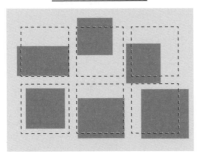

先建立排列整齊的格式，然後在維持比例平衡的狀態下，打破原本的狀態。

讓人感受到整體感

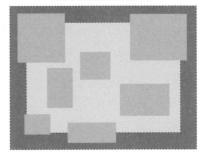

利用外框整合所有元素，可以讓人對設計留下深刻印象。

☑ 營造版面中的節奏感，製造出歡樂的印象
☑ 可以分別讓人對多張影像印象深刻
☑ 調整影像大小，提升強弱對比

Who	What		Case
20 世代女性	希望讀者閱讀以照片為主的特輯	×	旅遊文化雜誌

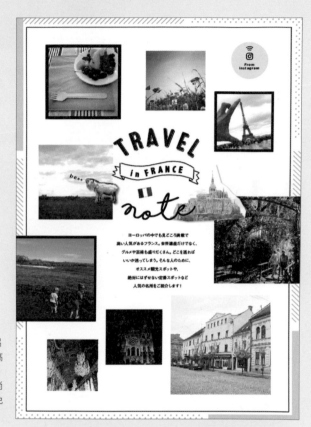

將發布在 Instagram 的照片隨機排列，讓時尚敏銳度高的讀者對此特輯產生興趣。背景加上邊框，營造出時尚氛圍，並調整各元素，避免給人過於散漫的感覺。

Let's making

01

規劃呈現方式

乍看之下似乎是一個雜亂無章的版面，只要採取前面提到的「先建立格式再打破」的手法，就能營造出統一感。

本例使用的手法是將方版照片散落在畫面四周，並在中央放入標題。

標題

配置照片與文字

改變照片大小,調整比例,並根據文字來安排各張照片的位置。方版照片的水平與垂直線條會讓整體設計呈現簡潔風格,因此變更標題的字體,設計成拱形,利用文字帶來活潑感。此外,方版照片會讓人有稜角分明的感覺,因此再加入幾張去背照片,打破原本規矩的格式,讓設計更生動活潑。

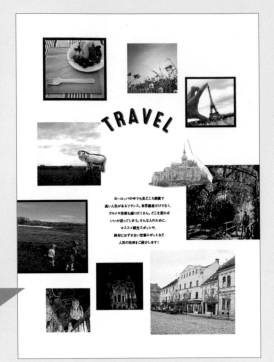

一開始先置入尺寸較大的照片,接著在留白處嵌入尺寸較小的照片,最後再置入去背圖片點綴即可。

製作隨手剪裁效果的去背照片

本例是使用 Illustrator 製作出模擬隨手剪裁效果的去背照片。首先,使用 ✎鋼筆工具在拍攝主體外圍繪製剪裁路徑,繪製時刻意保留一點背景,完成概略的路徑。接著將此路徑放在照片上層,同時選取兩者,執行『**物件→剪裁遮色片→製作**』命令即可。

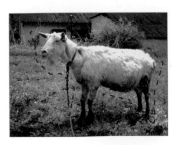 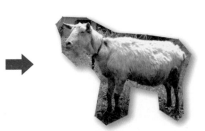

03

裝飾背景

在背景加上裝飾，可統一
整體設計，避免隨機排列
的照片給人散漫感。本例
運用邊框營造出緊湊感。

用邊框包圍頁面時，請注意別
讓設計元素太靠近裁切線。

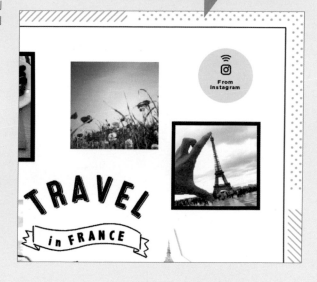

加入讓整體呈現緊湊感的元素

置入邊框來包圍整個版面，或在每張照片加入共同的重點，便能藉此整合設計，避免
隨機散落的元素讓畫面顯得過於凌亂。

加上邊框，突顯
各元素，並完成
引人注目的設計。

15 運用數字加上節奏感

利用數字編號整理資料，是一個既簡單又能順利引導視線的技巧。提高數字的跳躍率，成為視線重點，即可完成在視覺上更有節奏感的版面。

用數字引導閱讀動線

運用數字有順序性的規則，讓版面有規律性，完成具有閱讀節奏感的設計。

將數字放大配置

將數字放大配置，成為視覺重點，可製造強弱對比，並強調元素的閱讀順序。

花工夫設計數字的字體

1 2 3
1 2 3
一 二 三

使用具有設計感的字體來設計數字，可以控制版面整體給人的印象。

混淆視線的配置 ✕

若是漫無目的、順序凌亂地安排數字，只會混淆讀者的視線，讀起來會感到疲憊。

☑ 可以用數字整理區塊順序，讓讀者輕易理解
☑ 數字能順利引導視線，完成具有節奏感的設計
☑ 將數字放大配置，有吸引目光的效果

Who	What		Case
30 世代男性	介紹相關商品	×	男性時尚雜誌

利用充滿個性化的配色，以及提高跳躍率、具強弱對比的版面，可以吸引到對流行時尚與休閒生活有興趣的使用者。大膽裝飾的數字成為視覺重點，能節奏分明地傳達資訊。

Let's making

呈現完整的商品照片，帶來震撼。

01

配置照片與文字

把圖文資料視為區塊，先規劃大致的配置方式。若整齊排列會讓版面變得死板單調，因此要一邊錯開區塊，一邊配置，就能為設計帶來節奏感。請調整比例，避免商品照片與圖說的資料顯得雜亂無章。

提高版面的跳躍率

提高版面的跳躍率(即最大與最小元素的比例),可設計出吸引目光的版面。請依照資料重要性及要傳達的順序,完成具有強弱對比的設計。這裡將數字放大,當作視覺重點,可強力引導閱讀順序。

依照「數字」→「商品名稱」→「商品說明」的順序,改變大小。

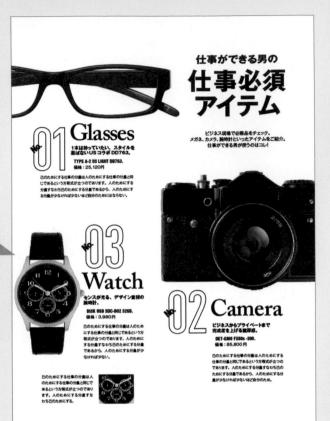

<div style="text-align:center">═══ MEMO ═══</div>

利用跳躍率改變版面印象

「跳躍率」是指版面最大與最小元素的差異,差異越大跳躍率就越高。例如體育新聞報、週刊等常使用跳躍率高的設計,可呈現出生動活潑、活力十足的感覺。相對地,跳躍率低的設計會給人很有智慧、值得信賴的印象,常用於商業報紙與字典。只要改變版面的跳躍率,帶給人的印象與目標對象也會產生極大的變化。

〈跳躍率高〉

〈跳躍率低〉

03

為數字加上裝飾效果

接著裝飾數字，營造成視覺重點，打造令人印象深刻的設計。但要特別注意，若過度裝飾指引用的數字，會減弱照片及標題的強烈印象。

> 本例使用的手法是刪除數字的其中一部分，加上裝飾，統一要表現的概念。

以斜切方式裝飾數字

這裡示範把數字「0」編修成斜切狀態。請使用■**矩形工具**，建立符合文字大小的矩形ⓐ。用✏**鋼筆工具**畫出斜線，以切割矩形ⓑ。同時選取矩形與線條，按下**路徑管理員**面板的**分割鈕**ⓒ，就能用線條分割矩形。分割之後的物件會變成群組，執行『**物件→解散群組**』命令，刪除多餘的物件ⓓ。最後，選取剩下的物件與數字，執行『**物件→剪裁遮色片→製作**』命令，就完成斜切數字效果ⓔ。

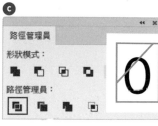

16 傾斜版面

將整個版面傾斜一些角度，即可完成生動活潑的版面。設計的重點是要調整成不會引起不安的角度及方向，同時還要呈現出力道與速度感。

往右調升

如同字面「往右調升」，在視覺上可以帶給人成長、上升的感覺。

調整角度

加強傾斜的程度，讓重點元素往上升，可形成生動活潑的版面。

傾斜格線

將當作版面配置基礎的格線傾斜，可以營造出個性化的印象。

製造留白

刻意以傾斜的方式置入大型照片，製造留白，詮釋空間感。

- ☑ 生動活潑的編排效果，讓人印象深刻
- ☑ 可以呈現力道及速度感
- ☑ 沿著傾斜方向整理資料，建立閱讀動線

Who	What	Case
30～40 世代男女	想提高新商品的辨識度	網頁橫幅廣告

×

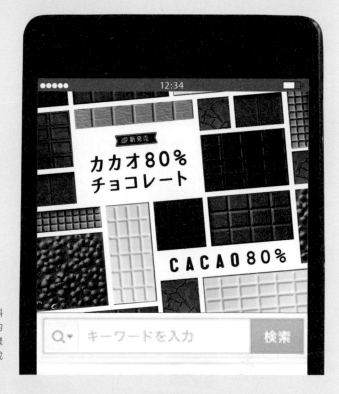

本例是排列巧克力的照片，傳達這是什麼產品的廣告，並刺激使用者的食慾。傾斜版面雖然容易產生不安定的印象，但是只要將背景圖樣化，就能帶來穩定感，完成比例平衡的設計。

Let's making

01

建立版面雛型

調整各灰色框，決定該如何配置元素。一開始先用基本版面，比較容易掌握整體形象。完成基本版面之後將整個版面傾斜，則穩定感消失，會讓觀看者感到不安；因此再將背景圖樣化，建立出規律性，營造出沉穩的氛圍。

活潑版面

空白處將會把文字當作一個區塊來安排位置。

02

配置照片與文字

依照規劃好的版面雛型置入
照片與文字。利用**對齊**面板
調整各元素間的留白，像是
貼磁磚般，把各照片與文字
等元素嵌入各區塊。

請參考「對齊照片與文
字」(請見 P.92)，以均
等的距離排列各元素。

03

旋轉所有物件

使用⟳**旋轉工具**，旋轉
所有的物件。往右上方
傾斜，可以產生往上升
的效果。如果往右下傾
斜，比較容易給人負面
印象，請盡量避免。

加上明顯的傾斜角度，可以增加
設計的氣勢，但會降低可讀性。
請根據想呈現的效果妥善拿捏，
把傾斜角度控制在「30°」以內。

這裡旋轉了「5°」，加入微幅傾斜效果，
製作出不安定的版面，吸引讀者的目光。

使用旋轉工具調整旋轉角度

執行『**選取→全部**』命令，選取所有物件。若按下 ⌘(Ctrl) + A 鍵，也可以執行『**選取→全部**』命令。使用 ↻ **旋轉工具**輸入旋轉的角度 (本例為 5°)，旋轉所有物件。

> 如果有不想要旋轉的物件，請儲存在不同圖層，會比較方便。

改變字體

配合區塊氛圍，改用稜角分明的黑體，呈現出更俐落、更有個性的印象。

具有故事性的版面

將描述相同狀況的不同影像排列在一起，編排成類似逐格播放的過程，表現出前後關係或時間流逝。這種版面可以加強設計要傳達的訊息。

排列多張照片

排列主題相關的照片，會產生故事性，讓讀者想像到前後過程。

排列逐漸變化的照片

排列一點接著一點變化的照片，可以傳達生動活潑的視覺效果。

營造圖片與內容的連結

依時間順序編排照片，是報導常用的手法。

加入強調用的裝飾

依變化過程搭配標題或標語，可強調訊息性。

- ☑ 閱讀動線會隨著照片中的動作或變化移動
- ☑ 能感受到時間流逝或動作改變
- ☑ 排列相關照片，可延伸出故事性

Who	What	Case
30～40 世代女性	傳達商品效果，提高購買意願	健康食品的廣告

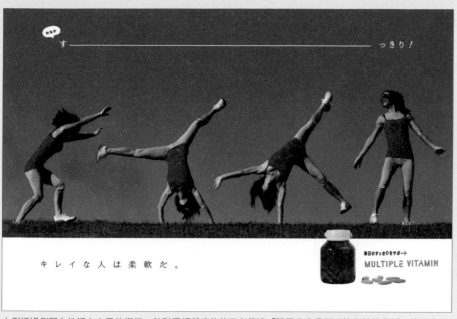

本例透過側翻女性活力十足的模樣，針對重視健康的使用者傳達「購買此產品即可擁有愉悅生活」的訊息。配合側翻的輕快感，加上標語，強化視覺印象。

Let's making

以均等間距排列照片，會產生用相同速度移動的感覺。

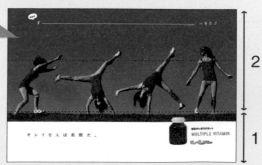

01

配置照片

將整個設計往水平方向分割成三部分，在上方約 2/3 的版面放置主視覺照片，完成充滿穩定感的版面。

—— MEMO ——

利用配置的間距及數量來營造速度感

運用編排照片的方式，可調整呈現出來的速度及氛圍。假如想製造悠閒的印象，就要
減少照片張數，以較寬的間距排列；若增加照片數量，可以加強速度感。此外，只要
縮小每張照片的間距，即可感受到速度變快。

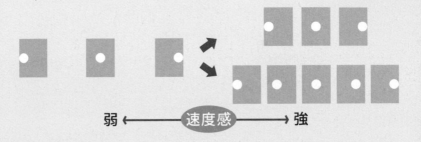

弱 ←———— 速度感 ————→ 強

02

配置文字

配合從左到右滿版的照片來加上文字。增加該文字的間距，製造空間感，統一整個
設計的氛圍。使用較細的字體，風格簡潔，較容易讓讀者的注意力集中在照片上。

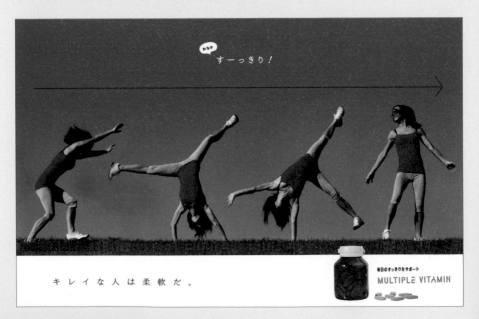

03

為文字加上裝飾，強調故事性

在文字加上拉長音的裝飾線，強調故事性。本例以連續性照片來表現標語，因此加上可以強調關鍵字「すっきり」（清爽）的裝飾。運用關鍵字銜接照片與連續動作，即可清楚傳達內容。

「すっきり」拉長音，引導視線從左往右移動。

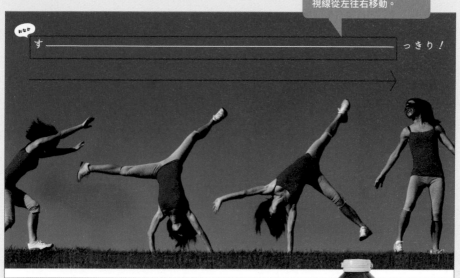

編修部分文字

選取要變形的文字，執行『**文字→建立外框**』命令，將文字轉成外框。建立外框後的文字會變成路徑，因此使用**直接選取工具**，選取加工處的錨點，再使用滑鼠拖曳，把錨點移動到任意位置，即可變形文字。

如果想往水平方向移動，按住 ⌘（Ctrl）＋ Shift 鍵不放，同時拖曳滑鼠，就可以平穩地往水平方向移動，而不會上下亂飄。

滿版

利用滿版方式編排照片，可展現照片的氣勢，完成具有震撼力的版面。在滿版
設計中，巧妙配置最想傳達的標語等元素，可以加深讀者的印象。

靠左或靠右滿版

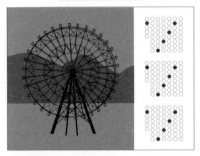

在滿版照片的左右其中一邊加上白色塊，置入
資料。這是平面媒體常用的手法。

靠上或靠下滿版

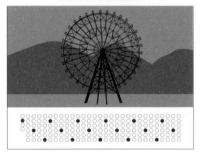

在滿版照片上方或下方留白，置入資料。平面
媒體及網頁都會使用這種手法。

四邊滿版

這種滿版方式可以同時產生震撼力及遠近感，
也能運用照片內的留白處來安排文字。

裁切拍攝主體的滿版

這是極盡所能運用照片的留白，並將拍攝主體
局部放大的手法。可將照片當作設計的背景。

☑ 加強照片的氣勢、存在感，完成具有震撼力的設計
☑ 可以讓人感受到照片的遠近感及廣闊性
☑ 配合最想傳達的訊息來呈現，就會讓人印象深刻

─ Who ─	─ What ─		─ Case ─
30～40 世代女性	與購買高單價商品有關的集客活動	×	房仲廣告

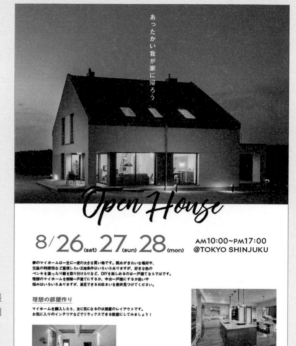

上方是三邊滿版的大張照片，搭配令人聯想到購屋後生活的情境照，主打想購屋的使用者，讓人印象深刻。使用標題文字連接照片與下方區塊，引導閱讀視線。

Let's making

01

利用滿版方式配置主照片

思考照片的配置方式，要讓人看一眼就能明白想表達的內容。這裡希望強烈傳達出「溫暖的家」的印象，因此將房屋的照片放大呈現。由於版面下方還要加入展售會的詳細內容，所以用三邊滿版的方式將照片配置在版面上方。

配置次要的照片及文字

接著置入要詳細傳達內容的文字及
照片。為了突顯主要的滿版照片，
次要照片就不使用滿版方式配置，
而是縮小並置入到版面中，為設計
增添強弱對比。

標題文字放在版面中央，
連結以上下二分割配置的
照片與文字資料。

== MEMO ==

活用人的潛意識編排閱讀動線

不曉得該如何排版時，可試著活用人類
的潛意識來編排。一般而言，人們會用
感覺（右腦）來掌控放在左側的部分，因
此左側較容易感受到美感，而放在右側
的部分是用理性（左腦）來判斷。再加上
人的視線有由左往右移動的習慣，因此
在右邊的範例中，把影像放在左側，而
理論性的文字元素放在右側，藉此平衡
畫面，完成讓人能自然閱讀內容的版面。

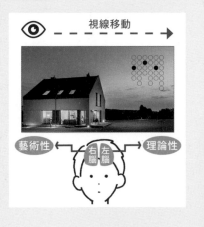

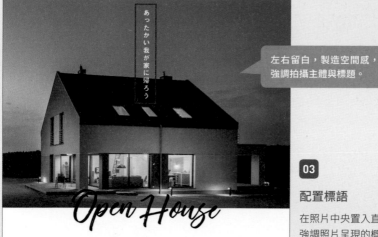

左右留白，製造空間感，
強調拍攝主體與標題。

03

配置標語

在照片中央置入直排文字的標語，
強調照片呈現的概念。拍攝主體周
圍大量留白，能讓目光聚焦在標語
及拍攝主體上。

MEMO

混用直排文字與橫排文字

加入與整體方向不同的元素，可以帶來
生動活潑的感覺，讓版面的比例更好。
若在橫式版面中置入橫排文字的標語，
會讓人感覺所有內容皆為橫向，而無法
吸引目光。

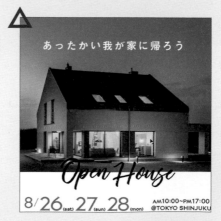

強弱對比

整合運用方版、滿版、去背照片

在同一個設計中，分別使用方版、滿版、去背圖片，可提升表現力，完成生動活潑的版面。運用不同的照片處理方式，可以加強各個元素的印象。

強調照片的印象

將同一個元素利用不同方式配置，可分別強化各個印象。

安排畫面重點

排列多張照片時，可活用其形狀差異，強調出重點內容，完成生動活潑的設計。

排列出節奏感

混合編排時，要遵循不同規則的配置方式，可產生統一感及節奏感。

不可使用形象過於接近的照片 ✕

混合搭配的照片若是形象過於接近，就無法產生強調效果。

☑ 替兩張照片加上不同變化，可以賦予特殊意義
☑ 排列多種形狀的照片素材，看起來會更活潑
☑ 利用特寫與遠景加上變化，可以強調差異性

Who	What	Case
20～50 世代男女	想傳達新商品的魅力	布丁商品廣告

×

とろ～り幸せ ふわふわの食感

toro fuwa pudding
とろふわ
プリン ¥540(税込)

産地直送で
新鮮な烏骨鶏卵を
たっぷり使用しました。
濃厚で贅沢な味わいを
ご堪能ください。

※売り切れの際はご了承ください。　※特定原材料措置：卵・乳　※店頭により販売期間や品目の変更、取扱いのない場合がございます。

在版面上方置入可強調布丁口感的方版照片，右下方則是傳達商品包裝及尺寸的去背照片，提高商品印象。用同色系來統一版面，以圓弧風格的設計，營造柔和氛圍。

Let's making

利用特寫的商品照片，傳達美味可口的感覺。

2

1

用滿版方式配置照片

以滿版方式置入主視覺影像。請在三分割的空間中，置入約佔 2/3 空間的滿版照片，完成充滿穩定感的設計。

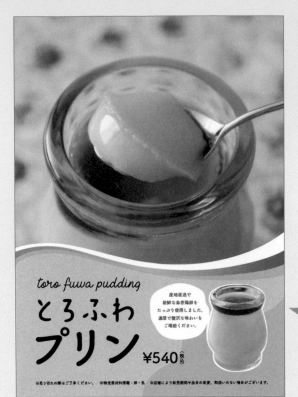

配置照片與文字

為了加強商品外型與包裝印象，置入去背照片。在排列多個相同元素時，安排「靜」與「動」等給人不同感覺的元素，可以讓人更印象深刻。相對於版面上方較活潑的主視覺，右下方則改用沉穩方式配置去背照片，完成比例協調的設計。

瓶子的去背照具有弧度，可以在設計上製造曲線，呈現柔和氛圍。

MEMO

從照片構圖技巧學習版面

在攝影構圖的技巧中，有一個「1/3 法則」。將整體分割成三等分，把拍攝主體放在 2/3 的空間內，就能拍出比例平衡的照片，這種技巧也可以運用在版面設計上。當你不知道該如何構圖或拿捏比例時，請試著把這種攝影構圖當作範本。

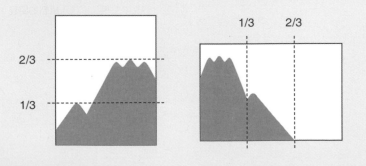

利用特寫與遠景
製造強弱對比

排列相同元素的多張照片
時，若是都用相同的裁切
方式，會讓設計變得難以
分辨。請巧妙地組合特寫
及遠景的裁切照片，製造
強弱對比，完成容易傳達
內容的設計。

03

配置標語

置入標語，加強照片的印象。將文字
沿著拍攝主體編排，可以強化文字與
照片的連結感。

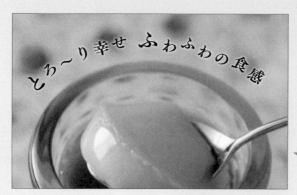

> 順著瓶子邊緣的彎曲
> 形狀置入標語，強調
> 整體的柔和氣氛。

製作彎曲文字

使用 ✒ 鋼筆工具繪製彎曲路徑。接著用
✐ 路徑文字工具點選剛才繪製的路徑，
就可以輸入文字。

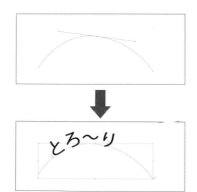

> 當背景照片與文字難以融合時，
> 建議替文字套用「光暈」效果，
> 提升可讀性（請參考 P.101）。

營造畫面重點（顏色）

強弱對比

在簡約的設計中加上顏色變化，即可當作重點，吸引目光。只加上單一重點，就不會破壞穩定的氛圍，又能突顯設計。

用顏色強調圖片

替想要突顯的插圖或照片加上顏色，可以吸引讀者的目光。

用顏色強調標題

即使是文字量較多的版面，只要在希望強調的部分加上重點色彩，就會顯得突出、醒目。

○ 3 種顏色的比例

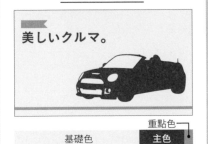

建議的配色比例是「基礎色：主色：重點色＝7：2.5：0.5」，可完成井然有序的設計。

✕ 重點色彩過多

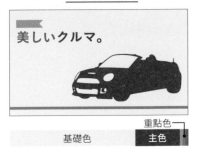

版面中的重點過多，或使用太多顏色，就會失去強調效果。

- ☑ 使用顏色突顯要強調的部分，有引人注目的效果
- ☑ 使用與基礎色有反差效果的顏色，可當作重點，製造強弱對比
- ☑ 若增加太多重點或顏色，反而會減弱強調效果

Who	What		Case
30〜40 世代男性	希望提升商店的營業額	×	EC 網站的設計藍圖

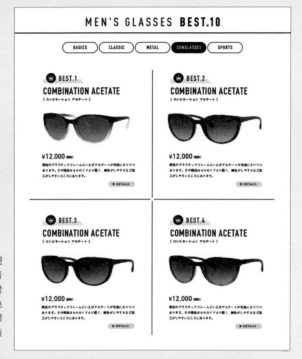

將商品整齊排列，呈現洗練感，做出讓使用者感到獨特的設計。針對黑白基礎色，加上黃色當作重點色，稍微破壞冷硬的印象，即可營造平易近人的感覺。

Let's making

01

配置照片與文字

在當作雛型的版面中，使用顏色數量少的簡約設計，並強調重點。製造出整齊排列、具規律性的穩定空間。

02

加上重點

加上當作重點色的顏色。以整體設計中大約 5% 左右的範圍當作重點，效果最好。有顏色的部分最引人矚目，因此一般會挑選要吸引目光的部分來添加重點。

為了清楚呈現商品，而使用商品的去背照片。

若增加過多重點，會給人鬆散的感覺。

營造畫面重點（破壞反覆狀態）

在用反覆手法製造規律性的設計中，加入不同方向的元素，可以強調與眾不同的存在感，營造成想引人矚目、當作畫面重點的元素。

只有一個元素加上變化效果

在反覆顯示的元素中，只加上一個設定了不同顏色並旋轉的物件，讓畫面產生變化。

混合不同元素

在反覆顯示的元素中，加入一個不同元素，與其他元素做出差異化，就會變得更醒目。

運用留白

刪除一部分反覆的元素，並製造留白，也可以帶來重點效果。

重點的對比不夠明確 ✕

若是重點元素與其他元素沒有明顯差異，會很難發揮吸引目光的效果。

- ☑ 規律性具有統一感（請參考 P.110）
- ☑ 只混合一個不一樣的元素，即可強調該部分
- ☑ 若有喜歡尋找畫面不同點的讀者，這種版面會充滿樂趣

Who	What		Case
小學生	希望吸引人參與活動	×	活動宣傳單

在版面中發現差異點，可突顯活動的樂趣感。在規律元素中只有一個變成刺蝟，與標題的「哈利君」連結，讓讀者印象深刻。

――――― Let's making ―――――

讓元素反覆排列並平均對齊，可產生規律感。

01

配置照片

首先將各元素平均排列。執行『物件→變形→再次變形』命令，反覆排列元素（請參考 P.112）。假如希望調整間距，請使用**對齊**面板（請參考 P.92）。先將元素連續填滿整個版面，再刪除不要的部分，會比較容易維持平衡。

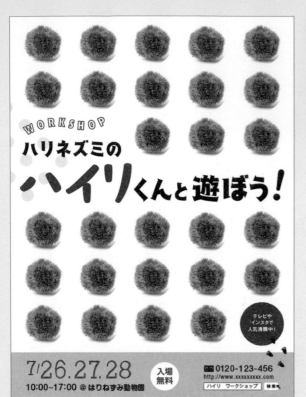

配置文字

在反覆排列的元素中央加上標題，吸引目光。減少用色數量，可藉此突顯照片。由於版面呈現出反覆的直線設計，因此在其中加上曲線化的具活潑感的標題，當作裝飾。

把「WORKSHOP」變成彎曲文字，加上動向變化

MEMO

先建立基本版面，再破壞版面規律

不必在一開始就加上變化，建議先建立好基本版面，再破壞版面規律。使用這種方法，可保留版面的整體感，同時加上能感受到規律性的變化。有了基本版面，比較容易評估各元素的配置方式，建立各式各樣的版面。

〈基本版面〉 〈思考破壞方法〉

一開始先整齊排列所有元素　　　　只在重點部位製造變化

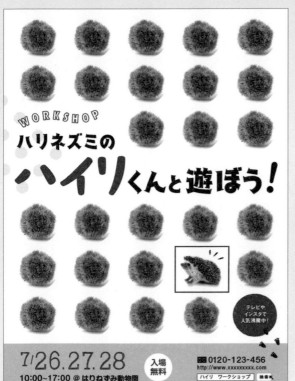

加上重點

在反覆排列的元素中,把其中一個換成別的元素,即可營造成重點。不改變大小與位置,只更換成不同元素,就能保留版面整體感,同時突顯更換後的元素。

更換成形狀相仿的元素,就可以消除不協調感。

利用明確的差異化來強調重點

若在版面中使用太多不同的元素,或差異不明顯的元素,無法發揮視覺重點的效果。
在反覆排列的元素中,要加入差異清楚的元素,才能順利傳達想要表現的內容。

換成刺蝟圖案的地方太多,無法引人注目,重點並不明確。

在相同種類中,只有些微不同的個體,很難一眼就看到,不適合當作重點。

框線與分隔線

運用線條來區分內容,可以清楚地將資料分類,建立出井然有序的版面。建議替線條加上裝飾,增添變化,避免設計顯得單調。

使用分隔線區分不同資料

使用分隔線來區分內容,可分類、整理資料,將不同類別的資料區隔開來。

替資料加上框線

替資料加上邊框,即使版面中混合多種資料,也能流暢閱讀。

表示省略內容的分隔線

當圖片過長時,通常會省略中間部分,並使用波浪型分隔線來區隔,代表中間省略的意思。

用邊框突顯照片

替照片加上邊框,可清楚區別背景色與照片,可強化照片的存在感。

- ☑ 加上邊框可清楚顯示區塊的邊界,便於整理資料
- ☑ 用分隔線區隔資料,可讓分類更明確,能完成沉穩的設計
- ☑ 替框線加上不同的裝飾效果,可突顯資料,衍生出強弱對比

>>> Sample

─ Who ─	─ What ─	×	─ Case ─
30～40 世代女性	希望介紹推薦的新商品		美妝雜誌

依不同的彩妝種類，分別替
區塊加上框線，整理並配置
美妝商品，便完成內容條理
分明、容易閱讀的版面。用
框線清楚劃分各區塊可帶來
整體感，並透過裝飾效果的
細微差異讓版面不單調。

Let's making

01

建立區塊，組合成基本版面

根據要置入版面的內容，掌握各區塊的資料量，
建立出以區塊組合成的基本版面。讓各個元素的
距離均等，先調整比例，就能完成美觀的排版。
要調整間距時，可使用**對齊**面板（請參考 P.92）。

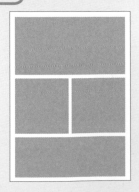

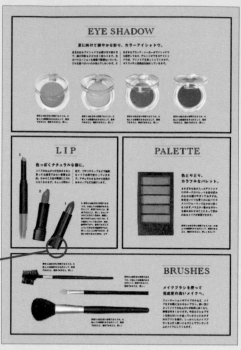

配置照片與文字

將商品照處理成去背的照片，可為版面增添
活潑感。將部分照片疊放在框線上，也可以
增加變化，適度打破規則，營造重點。

使用 ◯ 旋轉工具旋轉、配置
「唇膏」商品的去背照片。

03

替框線加上不同的裝飾效果
加上強弱對比

假如所有的框線都一樣，會給人一成不變的
感覺，因此請適當調整各區塊的裝飾。即使
顏色一樣，只要改變了框線設計，就能清楚
區分資料群組。另外，標題也用框線裝飾，
讓設計風格變得更穩重、一致。

製作各種框線的技巧

〈 雙 層 框 線 的 作 法 〉

畫好單層的框線後，按下 [Ctrl]([⌘]) + [C] 鍵，拷貝物件，再按 [Ctrl]([⌘]) + [F] 鍵，貼在相同位置上。接著選取拷貝出來的物件，執行『**效果→路徑→位移複製**』命令，設定雙重框線的寬度，勾選**預視**項目，調整線條粗細再套用，就會有粗細變化。

〈 虛 線 框 的 作 法 〉

選取要改成虛線的線條，在 Illustrator 的**筆畫**面板勾選**虛線**項目。改變**虛線**項目下方的數值，間距及形狀就會產生變化。若要改成點狀線，請在**端點**項目按下**圓端點**鈕，並將**虛線**欄位設定成「0」。**間隔**欄位要設定成比線條粗細還大的數值，以調整點狀線中每個點的間隔。

〈 改 變 框 線 的 邊 角 〉

選取要改變邊角的物件，在**變形**面板中的**矩形屬性**區，可選擇、改變邊角的形狀。若在下方 4 個欄位輸入數值，可以調整圓角變形程度。若想個別設定每個邊角的形狀，請先取消**連結圓角半徑**項目再做調整。

色彩對比

運用色彩也可以營造對比效果。例如用單色照片與全彩照片互相搭配，突顯其視覺上的差異，對比就會變強烈，可將讀者視線引導至主視覺上。還能展現出統一感與強弱對比，取得平衡比例。

彩色照片＋彩色照片

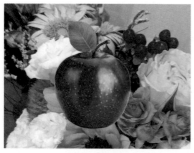

若直接在全彩的照片上疊加其他照片，邊緣會變模糊，融入背景中，而難以傳達訊息。

單色背景＋彩色照片

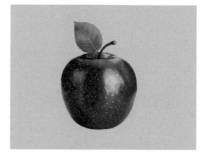

利用色彩的對比，可襯托出前景的照片。

單色線條插畫＋彩色照片

將單色線稿或剪影插畫和照片一起配置，可以將照片襯托出來。

灰階照片＋彩色照片

將彩色照片放在黑白照片上，便可以加強當作主視覺的彩色照片給人的印象。

☑ 可以呈現拼貼的熱鬧氛圍，同時又能呈現沉穩印象
☑ 加入插畫，可提升畫面的柔和感
☑ 使用灰階的照片當背景可以襯托彩色照片

>>> Sample

利用強調對比的書本照片
與懷舊配色，用視覺傳達
這是二手書市集的活動。
利用單色調的背景，搭配
形狀不同的書本插圖，使
整體印象變柔和。

────── Let's making ──────

01

強弱對比

配置文字

先決定整體結構，再搭配文字。從活動內容聯想
到背景色，再選擇相反色來強調要突顯的文字。

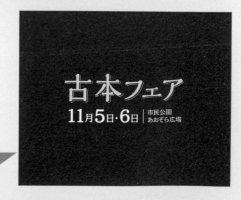

深藍色背景充滿懷舊氛圍，
使用對比的黃色突顯標題。

有效運用對比色

在基礎色中,利用對比色加上變化,可
強調想傳達的內容。例如,用藍色搭配
黃色、用紅色搭配綠色,對比色會成為
襯托彼此的顏色。請參考色相環來設定
對比色。另外,使用與黑色相反,明度
差異大的顏色,也能營造對比效果。

02

配置照片

置入照片。注意隨機分布的感覺,調整每個物件的大
小並加上旋轉角度,完成具有強弱對比的版面(請參考
P.140「製造強弱對比及維持平衡的方法」)。

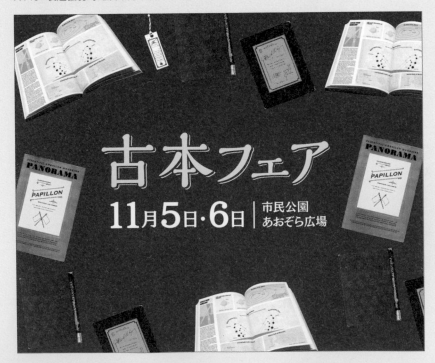

03

在背景加上裝飾圖案

在背景加入單色的素材，可讓畫面更豐富。以填補留白的方式配置插畫圖案，增添熱鬧氛圍。有別於稜角分明的書本照片，搭配手繪插畫，能在整個設計中注入一股柔和感。這裡使用的是單色調插畫，可以強調與主照片的對比。

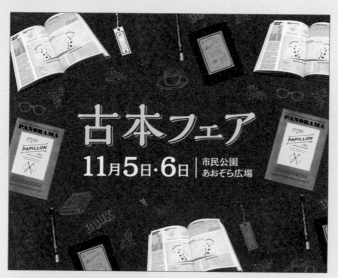

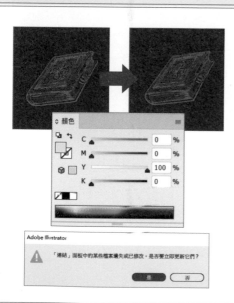

利用 Tiff 格式的圖片素材輕鬆改變色彩

本例在 Illustrator 中置入 Tiff 格式的圖片，可輕鬆改變圖片顏色。請使用▶**選取工具**或▷**直接選取工具**，選取要改變顏色的物件後，再利用**顏色**面板改變顏色。另外，若要在 Photoshop 編輯以連結方式置入的照片，儲存變更時，Illustrator 會同步顯示訊息：「『**連結』面板中的某些檔案遺失或已修改，是否要立即更新它們？**」，按「**是**」，就會更新成新的連結影像。

24 分鏡版面

使用漫畫風格的分鏡手法排版,可以提升戲劇性與親切感,讓讀者產生興趣。
不僅能輕易建立畫面順序,填入的內容也可創造出故事性,讓人開心閱讀。

順序明確的分鏡呈現

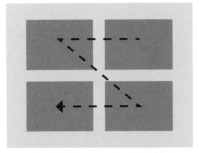

若使用多數人熟悉的漫畫分鏡方式,讀者可以
自然理解視線移動的規則。

採用分鏡風格的拼貼手法

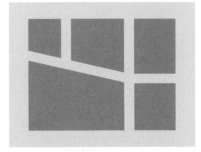

將照片置入分鏡畫格內,可建立關聯性。

活用外框

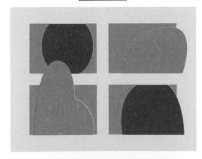

使用刻意超出外框的設計,可製造活潑感。

搭配對話框

搭配漫畫不可缺少的對話框,可強調故事性。

- ☑ 透過分鏡呈現,較為困難的內容也能輕鬆閱讀,不會讓人感到厭煩
- ☑ 利用畫格能輕易建立故事流程
- ☑ 讓設計產生親切感和戲劇性

Who	What	Case
20～30 世代男女	希望對故事產生共鳴，引起興趣	聯誼活動宣傳單

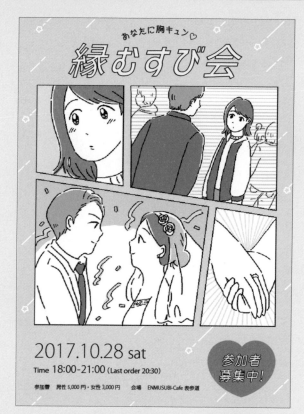

透過漫畫分鏡手法，畫出參加聯誼活動後可能發生的未來，用故事傳達此企劃的吸引力。風格柔美的普普風設計，讓人感受到活動的親切感。

Let's making

影像風格

 01

製作漫畫分鏡圖

畫格數量要配合插圖張數、想傳達的內容、使用的媒體調整。例如海報，為了站在遠處也能看清內容，要減少畫格數量，並放大單一畫格。假如是手邊的宣傳單，可以增加畫格的數量，但是最多使用 7～8 個畫格，才不會讓讀者感到厭煩。

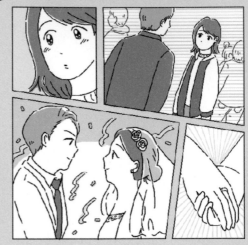

02

配置文字

請根據置入畫格內的插畫,設定文字的顏色,營造整體感。配合故事風格,選擇有趣的字體,完成可愛的風格。

MEMO

將分鏡的基本原則運用於排版

日本漫畫通常是右翻,所以是從右上往左下,以「倒Z字」的方向閱讀,對白通常使用直式排版。要將版面設計成漫畫分鏡風格時,並不一定要遵守此原則,但還是要注意到基本的視覺動線來排版,才能完成體貼讀者的設計。若再搭配漫畫中常出現的效果線、狀聲詞等元素,可進一步強調漫畫感。此外也可參考美式漫畫的橫式排版,加入一些趣味性,創造出更有戲劇性的版面。

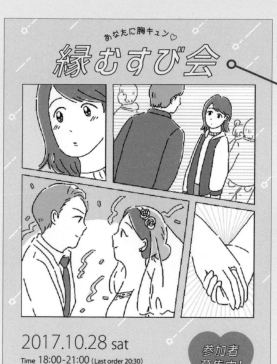

03

加上裝飾

在背景加上符合內容的素材，強化整體印象。本例是把標題文字改成空心字，製作出符合畫格外框與氛圍的裝飾。將文字改成空心字的同時，也改用明亮的黃色，與黑色的文字邊框形成對比。

2017.10.28 sat
Time 18:00-21:00 (Last order 20:30)

参加費　男性 5,000 円・女性 3,000 円　　会場　ENMUSUBI-Cafe 表参道

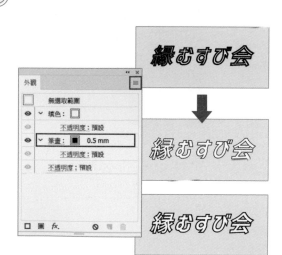

調整空心字的邊框粗細

使用**顏色**面板，替文字加上邊框時，文字內側會出現線條，這會影響可讀性。因此，先將**顏色**面板中的**筆畫**與**填色**設定為「**無**」，接著請在**外觀**面板按右上方的**選項**鈕，新增**筆畫**與**填色**。請把**筆畫**移動到**填色**的下層，接著只要調整**筆畫**，即可調整邊框的粗細，且不會破壞文字的可讀性。

報紙風格的版面

使用大眾熟悉的報紙版面,可整理並傳達大量資訊,並給人清楚明確的印象。
只要利用裝飾效果及照片配置,製造活潑感,就能避免報紙的生硬感。

商業新聞報紙風格

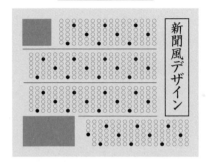

使用報紙的排版風格,能讓人倍感親切,即使
是文字量多的版面,也容易引起興趣。

日式舊報紙「瓦版」風格

「瓦版」是日本江戶時代用黏土製版印製的舊
報紙,可營造懷舊感,適合搭配直式版面。

英文報紙風格

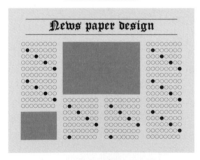

適用於使用大量照片的媒體,例如報紙或雜誌
的商品介紹頁面等,效果會很好。

體育報紙風格

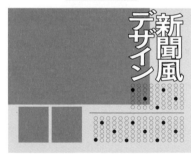

模仿特色鮮明的體育報紙,利用這種版面,
可吸引讀者產生更大的興趣。

- ☑ 舊報紙風格可做出充滿傳統感的設計
- ☑ 報紙版面會充分利用區塊整理資料
- ☑ 這種版面很難製造活潑感,必須花工夫設計裝飾或照片

Who	What		Case
20～40 世代男女	希望以時尚氛圍吸引消費者	×	餐廳菜單

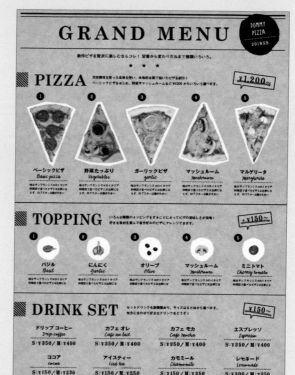

利用英文報紙風格製作餐廳菜單，發揮有趣的模仿效果，完成吸引人的設計。運用區塊整理版面，可以清楚呈現出不同的類別。

Let's making

標題

主菜

配菜

01

建立基本版面

整理好內容，把分類後的資料置入各區塊內，思考排版方式。最想強調的資料放在最前面，可順利引導讀者的視線。以格線為基礎，徹底對齊元素的側邊（開頭的位置）。區塊完成後，就能呈現出類似報紙的設計風格了。

影像風格

報紙風格的特色是
最重要的資料放在上方

報紙的編排方式，是依重要程度
來排序內容，可以簡潔、快速地
傳達內容。本例則是依照消費者
最初選擇的主菜（披薩）、配菜、
飲料的順序來排版。但是，為了
避免閱讀動線引導得太過流暢，
使消費者忽略了內容，建議在各
區分別加上重點（視線停留點），
完成吸引注意力的結構。

02

配置照片與文字

利用區塊整理內容，版面會顯得較為死板，所以置入去背照片，為版面增添活潑感。在各區塊
的結構稍微加上一點變化，完成不會覺得單調的版面。

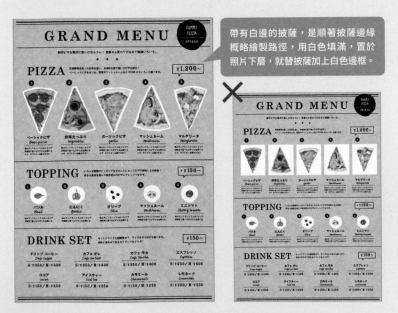

帶有白邊的披薩，是順著披薩邊緣
概略繪製路徑，用白色填滿，置於
照片下層，就替披薩加上白色邊框。

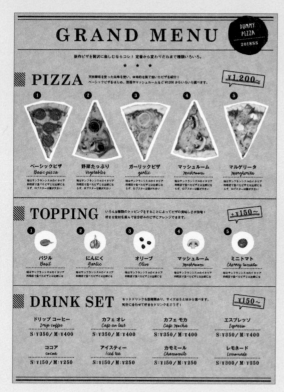

03

利用裝飾美化元素

替元素加上裝飾，增添活潑感。這裡在顯示價格的對話框中加上角度或底線，或置入當作標題重點的條紋圖樣。在各區塊加入共通的裝飾效果，可以讓整個版面呈現出統一感。

替價格文字加上外框及重點標示可添加趣味性。

製作條紋圖樣

使用 **矩形工具** 建立矩形，接著執行 **『物件→變形→移動』** 命令及執行 **『物件→變形→再次變形』** 命令，依相同的間隔拷貝矩形。接著選取所有的矩形，使用 **傾斜工具** 傾斜物件。完成條紋圖樣後，再依照要使用的尺寸建立正方形，置於條紋圖樣上層，接著選取全部物件，執行 **『物件→剪裁遮色片→製作』** 命令，就能製作出正方形的條紋圖樣。

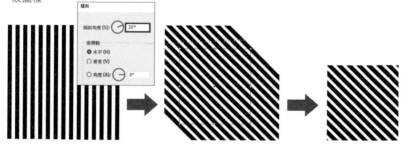

活用對話框的版面

使用了對話框的版面，可以增添活潑、愉快的印象。若組合多個對話框，還能表現出眾人意見交錯的生活感。

用對話框改變視覺印象

對話框內的文字會依框的形狀而產生變化。

用對話框表現熱鬧感

在版面中置入多個對話框，可營造出多人意見交錯的熱鬧氛圍。

用對話框表現聊天感

利用兩種對話框，以對話方式配置，可以有效運用在 Q&A 頁面上。

將對話框當作視覺重點

將對話框安排在標語或照片上當作裝飾，可以當作視覺重點。

☑ 利用多個對話框，可呈現出對談或用社群媒體溝通的生活感
☑ 可以衍生出節奏感，表現歡樂氛圍
☑ 具有戲劇性，可以強調訊息

Who	What		Case
20～40 世代女性	將消費者的心聲視覺化，引起共鳴	×	美體沙龍廣告

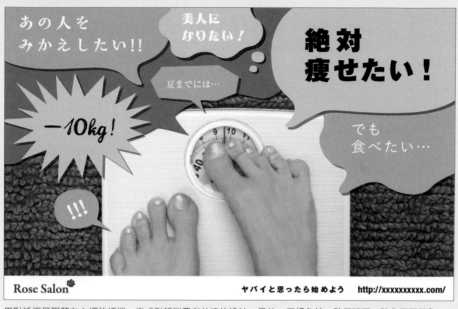

用對話框呈現藏在心裡的煩惱，完成引起消費者共鳴的設計。另外，用橘色統一整個版面，強化正面印象。

Let's making

配置照片

思考放置對話框的位置，並評估照片的配置方式。這裡希望製作出震撼力強的廣告，因此將照片去背，並且放大置入拍攝主體。

製作各式各樣的對話框

〈 充滿歡樂感的對話框 〉

使用●**橢圓形工具**製作橢圓形,接著用
✐**鋼筆工具**繪製突起部分。若希望合併
成同一個路徑,請選取這兩個物件,在
路徑管理員面板的**形狀模式**中按下**聯集**
鈕,即可合併路徑。

〈 加上陰影以強化印象 〉

選取物件,執行『**效果→風格化→製作
陰影**』命令,輸入數值,調整陰影。若
想製作明顯的陰影,請將**模糊**欄位設定為
「0」,就能加上和物件形狀一樣的陰影。

〈 氣勢強大的對話框 〉

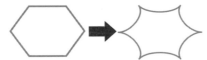

先使用●**多邊形工具**製作多邊形,這裡
設定的**邊角**愈多,愈能成為尖刺密集的
對話框。接著執行『**效果→扭曲與變形
→縮攏與膨脹**』命令,勾選**預視**項目,
並往**縮攏**方向移動滑桿即可。相反地,
若往**膨脹**方向移動,會變形成花瓣模樣。

〈 像是正在煩惱的對話框 〉

先使用●**橢圓形工具**建立橢圓形,選取
後,執行『**效果→扭曲與變形→鋸齒化**』
命令,勾選**預視**項目,在**點**區選擇**平滑**
項目,調整大小與鋸齒數即可。相反
地,若選擇**尖角**,則可以完成和**縮攏與
膨脹**不同,形狀突起的對話框。

02

用對話框當作裝飾

為了避免設計太單調，可製作各種形狀的對話框。依照置入對話框內要強調的文字，加上裝飾，可以更輕鬆傳達訊息。若是不知道該如何設計，可參考漫畫，或許能找到設計靈感。

配合普遍印象選擇顏色，進一步加強訊息性。

〈正向觀感〉　　　〈負面觀感〉

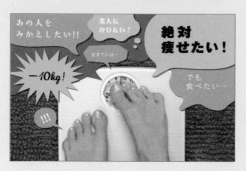

03

改變對話框的文字字體

若是讓每個對話框中的文字套用不同的字體，可營造出有許多人正在對話的氛圍。若有想法強烈的內容，可使用粗而有力的字體；而氣勢較弱的內容，則使用較細而柔弱的字體。依照言語的內容來挑選字體及粗細，可製作更容易傳達訊息的設計。

MEMO

以群組化方式顯示對話框

如果對話框都用同一個顏色，版面會顯得單調乏味；但是若用色太多，又會變得雜亂無章，因此本例使用不同深淺的同色系色彩來表現對話框，即可統一設計風格。假如想用對話框填滿畫面，可是數量太多，不易閱讀時，請加入群組感強烈的物件，就能強化整體的印象。

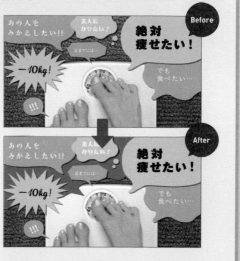

27

拼貼風版面

需要組合多種素材時，可設計成拼貼風版面，運用彈性大，還能配合各式各樣的內容來呈現，營造出像剪貼簿一樣，熱鬧、歡樂的氛圍。

拼貼去背照片

拼貼各種形狀的去背照片，營造熱鬧氛圍。

組合去背照片及方版照片

混合直線與曲線，讓設計產生活潑感，並展現強弱對比。

文字拼貼

拼貼文字，設計成圖樣，能讓人印象深刻。

元素間缺乏強弱對比　✕

若是雜亂無章、無特定規則的拼貼版面，會很難瞭解該注意哪個元素，令人感到疲憊。

☑ 拼貼版面彈性大，有多樣化的表現手法
☑ 可以呈現熱鬧及歡樂感
☑ 很容易顯得雜亂，所以要調整照片大小，製造強弱對比

>>> **Sample**

Who	What		Case
20～40 世代男性	希望突顯商品眾多的豐富感	×	戶外休閒雜誌

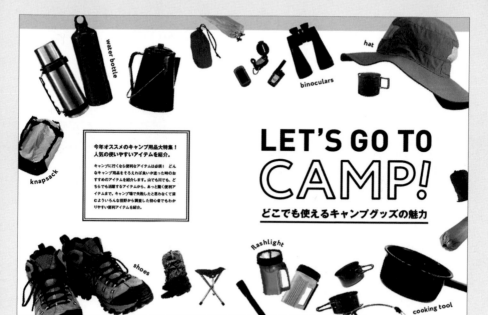

這是戶外休閒雜誌的特輯首頁。利用繽紛的設計，傳達商品種類豐富的訊息，藉此引起讀者的興趣。另外，編排照片的手法也很生動活潑，展現出讓人想外出游玩的歡樂氣氛。

Let's making

01

配置文字

先繪製草圖，決定結構。這裡想強調商品的豐富性，因此將文字元素集中在中心位置。將重點照片放大並安排在版面四周，可形成讓人感受到寬闊感的結構。

隨機安排照片，給人充滿活力的印象；把文字組成群組並且放在畫面中心，維持穩定感。

配置照片

首先隨機配置照片。請一邊檢視明度與顏色，一邊安排照片，避免色調失去平衡。接著放大幾張主要的照片，讓照片產生強弱對比。把放大後的照片放在對角線上，就能取得平衡。為了要營造熱鬧印象，所以旋轉照片，帶來活潑感，讓人感受到歡樂氣氛（此處可參考 P.140「製造強弱對比及維持平衡的方法」）。

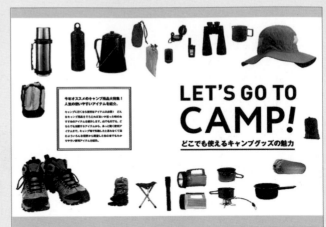

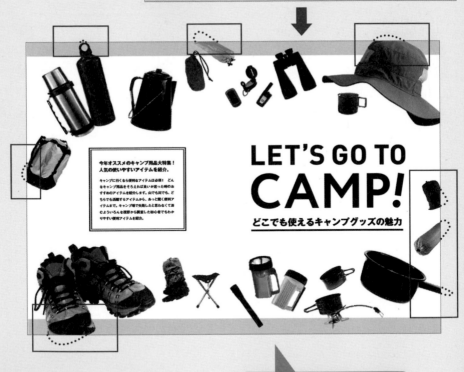

配置照片時讓一部分超出版面，可讓人感受到頁面之外的寬闊感。

利用文字裝飾去背照片

去背照片的背景留白，有時會給人空虛的感覺。為了避免這種問題，這裡在照片周圍隨機搭配文字（商品名稱），當作點綴。請拉近照片與文字的距離，或讓文字貼合照片形狀，可讓照片與文字產生連結。至於背景，請減少使用的色彩數量，完成強調照片的設計。

減少用色的數量，並將部分標題變成空心字，製造強弱對比。強調「CAMP」，可輕易傳達企劃內容。

MEMO

提高圖片佔比，讓版面變得熱鬧繽紛

這裡要談的圖片比例，是指以百分比計算版面中的圖片面積。如果是只有文字構成的版面，圖片比例是 0%；而只有照片的版面，圖片比例則是 100%。若調整圖片比例，可以控制設計呈現的印象。圖片比例低，會成為風格沉穩的設計；若增加圖片張數，提高圖片比例，可以展現熱鬧歡樂的印象。

〈 圖 片 比 例 低 〉

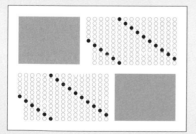

可完成沉穩的設計。

〈 圖 片 比 例 高 〉

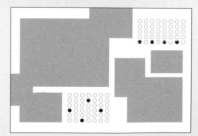

可完成熱鬧活潑的設計。

資訊圖表

數據或統計資料等內容，如果光用文字說明，要花較多時間才能讓人理解；而資訊圖表就是改用視覺化的方式傳達這類內容。大部分的數據資料，只要可以製作成資訊圖表，就能成為讓人看一眼就能明白的設計。

只有文字資料的版面

Bad

日本成年男性的
平均身高是 170cm

日本成年女性的
平均身高是 158cm

只有未經設計的統計資料，無法引起興趣。

使用資訊圖表的版面

Good!

日本成人的平均身高

170 cm

158 cm

將資料變成示意圖，以視覺化方式傳達內容。

圖示 (Icon)

利用簡單的圖案，把事物符號化的圖示，這也屬於資訊圖表的元素之一。

象形圖 (Pictogram)

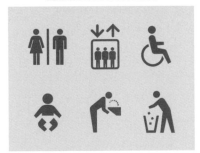

象形圖常用於生活中的標誌或指標，就算沒有文字說明，也能傳達資訊。

☑ 透過資訊圖表，可以讓讀者看一眼就理解要傳達的內容
☑ 圖表等資料的正確性極為重要
☑ 容易變成沉悶說理的內容，建議要破壞部分設計，增加柔和感

Who	What		Case
20～30 世代男女	介紹日本全國名產	×	文化類雜誌

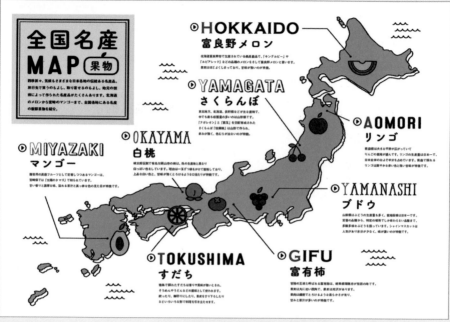

把地圖變成資訊圖表，完成淺顯易懂的版面，即使沒有詳細說明，也能一目瞭然。另一方面，活用配色襯托地圖，可設計成更顯眼、吸引人的設計。

Let's making

01

配置基本素材與文字

從想傳達的內容中，思考要用何種圖示比較適合。這裡要介紹日本全國各地的名產，為了讓地區與名產能輕易連結，便將日本地圖變成資訊圖表。

加入插圖

將日本各地物產的資訊變成圖示或象形圖，再配置到地圖上，可以用視覺化方式傳達內容。本例在日本地圖上裝飾各地盛產的水果插圖，可讓產地一目了然。

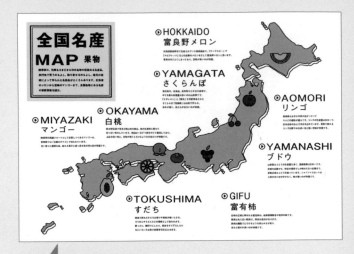

只在地圖與插畫填上顏色，藉此突顯資訊圖表。

MEMO

把資料變成正確的資訊圖表

製作資訊圖表時，請不要太過於執著在影像上，必須謹慎取捨要省略的部分以及必須清楚呈現的部分。重要的資料若不夠清楚，就無法完成資訊圖表。另外，若增加過多元素、資料太多，會讓讀者感到混亂。請先徹底研究各數字、位置、比例等需要傳達的資料，製作出正確的資訊圖表。

元素過多，資料不明確，讓人感到混亂。

先決定「元素最多不超過三個」、「顯示正確數值」等編排原則之後，再開始製作資訊圖表。

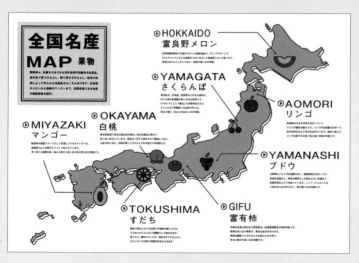

03

將視線引導到
正確的資料上

在地圖的各區域加上
引出線，連結到詳細
資料與圖示，以引導
讀者的視線。建議以
直覺方式顯示正確的
位置與數字，以避免
資訊變得不明確。

04

加上重點裝飾

在代表各產地的標題字上稍作裝飾，可當作視覺重點。用黑體字呈現一致性，限制只用 4 種
字體加上變化。顯示資料的圖示容易給人理論化、硬梆梆的印象，因此利用各文字的造型，
加上柔和氛圍，完成更平易近人，讓人更感興趣的設計。

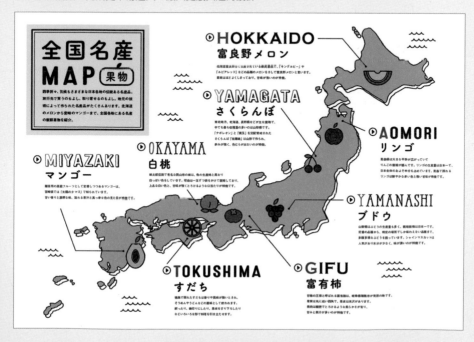

依目標對象挑選字體

即使內容相同，呈現出來的印象也會隨著明體或黑體等字體的差異而產生極大的變化。請根據目標對象、目的、使用媒體等 3 項條件，評估選用哪種字體的效果最好？讓我們用實際的例子來比較看看。

基本印象

明體

女性らしさ
上品

明體字的個性、主張不會太過強烈，泛用性高，可以運用在許多情境。基本上，可以給人柔和的印象，但是隨著字體變化，也能加強為「成熟」、「強硬」的印象。

黑體

男らしさ
カジュアル

黑體字讓人感受到強勁的力道，可為設計帶來份量感與厚重感。想營造出強大氣勢時，常會使用這種字體，但是如果搭配較細、較寬鬆的黑體字，也可以給人細膩、機械性的印象。

思考流程

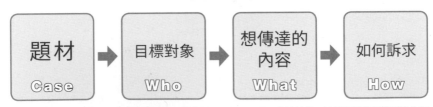

首先，要從題材延伸出需要營造的印象。請先設想這個作品是要傳達給誰，接著釐清要具體傳達什麼內容，重點為何。要強調的重點會隨著目標對象而異，所以要先思考該如何設計才會最吸引人。確定設計的印象後，自然就能決定出合適的字體及影像的表現手法。

☑ 理解字體本身給人的印象並有效運用
☑ 整理內容，釐清目標對象後，再選擇字體
☑ 利用與基本印象不同的用法，也能帶來震撼力

字體的挑選方法

從內容評估要強調的重點。即使是相同題材，也會隨著想引人注意的重點或目的，而改變呈現給目標對象的方法。接下來我們以啤酒廣告為例，思考兩種不同類型的設計方法。

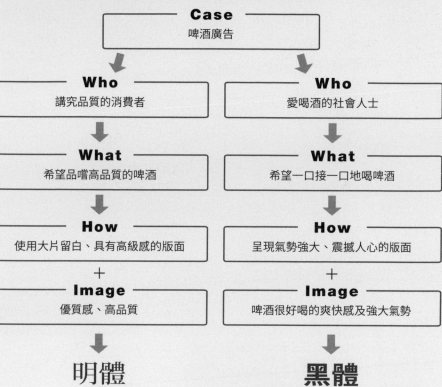

基本且高雅的明體　　　　力道強勁、筆畫較粗、角度明顯的黑體

MEMO

襯線與非襯線字體

英文字體大致也可以分成兩種。中文的明體字相當於英文的「襯線字體」，這是在文字的筆畫前端有裝飾的字體，會給人優雅感與高級感。而黑體字相當於「無襯線字體」，這是筆畫粗細一致、前端沒有裝飾，印象簡潔的字體。混合中文與英文時，建議把明體字與襯線字體搭配在一起，黑體字與無襯線字體搭配在一起，這樣一來便能完成具有整體感的文字版面。

〈襯線字體〉

〈無襯線字體〉

Who	What		Case
講究品質的消費者	希望品嚐高品質的啤酒	×	啤酒廣告

在各元素之間保留空間,製作出風格沉穩的版面,提升高級感。減少用色數量,統一呈現穩定的印象,並且增加字距,加強高級感的優雅印象。

Step.1　思考訴求重點

- 強調商品的獨特感
- 呈現高級優雅印象

沒有放入過多元素,保留大量空間,完成充滿高級感的設計。傳達給消費者的訊息只鎖定一個,亦即「特別的啤酒」,不僅能輕易傳達商品的高質感,還能讓整個設計呈現俐落印象。

Step.2　規劃呈現方式

> 細字體會降低可讀性,使用時必須特別注意。

在大量留白的版面中,配置較小的文字,可以表現出能盡情享受的寬闊感。日文標語是使用明體字,英文的商品名稱則使用襯線字體,統一整體風格。把優雅的書寫體英文字當作裝飾,增添柔美感,並且搭配整齊且字距寬鬆的日文字,展現從容不迫的獨特性。

— Who —	— What —		— Case —
愛喝酒的社會人士	希望一口接一口地大口喝啤酒	×	啤酒廣告

利用大型黑體字製作標語，加強照片的氣勢，讓人印象深刻。若是顏色太多反而會分散目光，因此減少用色數量，製造沉穩感，讓整體比例維持平衡。

Step.1 　　思考訴求重點

- 利用商品強調爽快感
- 營造氣勢強大的印象

讓消費者感受到爽快感與親和力，製作出激起商品購買欲的設計。加上象徵夏季炎熱感的搶眼裝飾，就能發揮相輔相成的效果，讓人產生口渴的感覺。

Step.2 　　規劃呈現方式

讓黑體標語往右上方傾斜，可以展現驚人氣勢。字距請不要太寬，用緊湊的字距強調強而有力的感覺，並以文字大小來製造活潑感，提高跳躍率、增加強弱對比，突顯文字的震撼力。此外，減少用色數量，可整合各文字元素，完成氣勢十足的設計。

> 若是字距過寬，會
> 給人拖泥帶水感。

以兒童為對象的版面

假如設計的目標對象是兒童，就要避免放入過多資料，盡量精簡扼要。本例是置入去背照片與插圖，完成充滿活潑感的版面，並利用繽紛色彩來吸引兒童的注意力。

目標對象的偏好

- 比起內容（資料），對視覺效果（外觀）更有興趣
- 喜歡繽紛的用色（原色系）
- 熱鬧歡樂的氛圍會有很好的吸睛效果

使用的影像要加強視覺效果，呈現方法也要格外用心，才能吸引目標對象（兒童）的注意。排版時，要使用原色等繽紛色彩，並設計出生動活潑的版面。與其加入大量資料，不如鎖定要傳達的內容，完成淺顯易懂、令人一目瞭然的設計。可將所有元素放大，呈現歡樂氣氛。

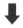

符合概念的用色

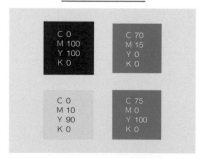

使用繽紛、色調鮮明的原色，可帶來歡樂感。

適用的字體

圓潤或手寫風等流行感的字體較討人喜歡。

- ☑ 使用去背照片或插圖，並利用形狀展現生動活潑的感覺
- ☑ 以繽紛用色製造活潑歡樂的印象
- ☑ 運用具節奏感的編排，呈現熱鬧氣圍

>>> Sample

Who	What		Case
小學生	可以開心地挑選商品	×	飲料店的菜單

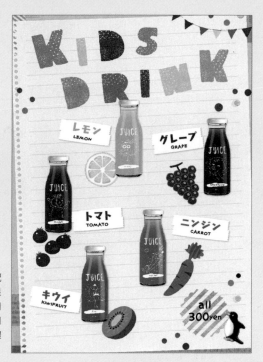

使用去背的商品照片,搭配能直覺傳達果汁口味的水果或蔬菜插圖,即可完成不用看文字就能懂的設計。利用繽紛色彩與插圖,統一整體設計,營造出繪本般的氛圍。

Step.1 　　思考訴求重點

■ 希望讓果汁的種類一目瞭然
■ 製造出歡樂活潑的印象

此案例是要讓目標對象(小學生)挑選商品(蔬果汁),因此要好好思考如何介紹果汁的種類與口味。活用設計營造出能愉快挑選果汁的氣氛,刺激購買商品的欲望。

使用不留白的滿版背景來強調歡樂氣氛。

Step.2 　　規劃呈現方式

用插畫表現想傳達的主旨,以淺顯易懂為目標。搭配大量留白,盡量排除其他元素,力求精簡。為了讓目標對象一眼就能感受到歡樂印象,利用繽紛色彩,引起目標對象的興趣。選擇可愛字體,用心設計出具有活潑感的版面。

生活風格雜誌版面

生活風格類的媒體，在設計版面時，必須用心營造出沉穩、從容的空間。建議簡化框線與裝飾，展現簡潔俐落感，可以給人品質優良、品味良好的印象。

目標對象的偏好

- 重視品質或價值勝過價格
- 喜愛簡約、沉穩的空間
- 整齊、美觀的設計，可以發揮良好的效果

以冷靜、沉穩的風格來統一整個設計，藉此傳達品質優秀的訊息。排版時，請保留大片留白並增加字距，營造出從容不迫的空間感。請勿使用太過華麗的裝飾，讓置入元素的區塊維持俐落簡潔，呈現簡約的高級感。減少元素的數量，可以讓版面顯得更清爽俐落。

符合概念的用色

使用大地色等自然色調，營造高品質的印象。

適用的字體

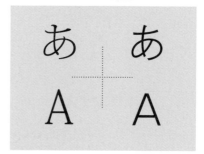

以留白搭配基本字體，呈現出簡練沉穩感。

- ☑ 製造留白空間，展現從容態度
- ☑ 使用單一黑色等低彩度的顏色，襯托照片的色彩
- ☑ 利用整齊的版面呈現沉穩的感覺

>>> Sample

─ Who ─	─ What ─	─ Case ─
30~50 世代女性	介紹有益身體健康的商品	× 生活風格雜誌

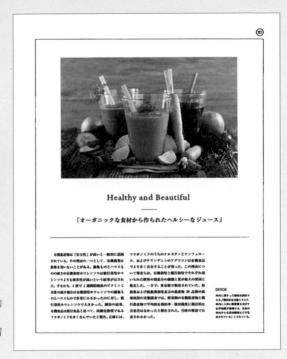

以方版照片搭配整齊排列的文字，完成沉穩風的設計。以細框線包圍文字並運用留白，呈現高品質的氛圍。

Step.1 思考訴求重點

■ 強調果汁的高品質
■ 追求健康自然的生活風格

本例把重點擺在介紹果汁的品質上。整齊劃一的版面可以給人優質、值得信賴的印象。

利用大片留白的清爽版面，營造高級感。

Step.2 規劃呈現方式

用基本字體整理所有文字，不加上明顯變化，營造沉穩感。請利用引人矚目的標語及大片留白，突顯出照片，並增加高級感。另外，只使用單一黑色，可襯托彩色的主照片。用簡單無裝飾的框線區隔內容，維持版面的整體感，避免過度裝飾，完成簡約的設計。

商業雜誌版面

商業雜誌的版面，設計重點是讓內容值得信賴，因此要營造穩重感，以及嚴謹的印象。建議要強力突顯出具體訊息，引起讀者的興趣。

目標對象的偏好

- 希望快速掌握並理解要傳達的重點
- 以認真、嚴謹的印象提高說服力
- 具體化的標題及有條不紊的版面，可以發揮良好的效果

商業雜誌的目標對象講求閱讀效率，因此最重要的是顯示具體範例，快速傳達重點。建議在標題及標語中，加入數據或資料等讓目標對象感興趣的內容來吸引目光。資料整理的重點是淺顯易懂，整體版面要給人簡潔俐落的印象，提高說服力及信賴感。

符合概念的用色

運用深色，增加設計的分量感，並且給人認真專業的印象。

適用的字體

建議選擇易讀性較高的字體，避免太過有趣的元素，以提升信賴感。

- ☑ 利用整齊俐落的版面，呈現認真、專業感
- ☑ 使用滿版照片，給人強勢印象
- ☑ 放大文字，強調氣勢，藉此突顯訊息內容

─ Who ─	─ What ─	─ Case ─	
40〜50 世代男性	介紹販售商品的商業策略	×	商業雜誌

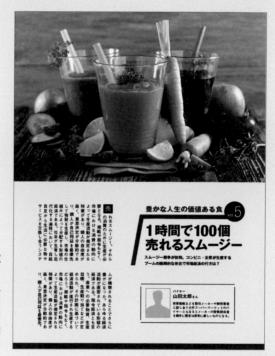

置入滿版照片，帶來震撼力，並使用沉穩的配色，強調認真專業的形象。以標題「1 小時賣出 100 個」搭配強烈的視覺效果，引起目標對象注意，讓目標對象對內容產生興趣。

Step.1 　　 **思考訴求重點**

■ 希望目標對象瞭解商品熱銷的理由
■ 希望讓人認為報導值得信賴

以有益健康的知名飲品為概念來設計版面。將所有元素整理得容易閱讀，並將主色設定為深綠色，與健康做連結，同時統一整體設計。

配置大型照片，一眼就能瞭解這是介紹何種內容的頁面。

Step.2 　　 **規劃呈現方式**

放大商品照片，吸引目光，完成令人印象深刻的版面。減少用色數量，營造出沉穩風格。標題的字體要重視易讀性，為了留住讀者目光，使用了較大的字級。另外，突顯介紹購買者等特定資料，更能引起目標對象的興趣。

目 標 對 象

購物型錄版面

準備好帶來震撼力的元素及網購商品的詳細資料，以適當比例混合配置，即可完成強調商品吸引力的設計。由於是購物型錄，要在版面中加入能引導至購物資訊的動線，提高目標對象的購買欲。

目標對象的偏好

- 希望同時瞭解型錄上的商品特色與價格
- 會受到商品形象的吸引，但也很重視內容
- 採取容易讀取資料的設計，效果比較好

由於是購物商品頁面，要把購物時最重要的資訊 (商品特色及價格)，安排在一眼就能看到的位置。另一方面，光用照片引起使用者注意還不夠，若使用者無法從版面中瞭解價格等具體內容，也不會輕易購買商品。因此在設計版面時，要兼具震撼力與易讀性，再運用裝飾提高趣味性，製作出平易近人的設計。

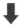

符合概念的用色

本例挑選的色彩，是讓食物看起來更加美味的維他命色，也是符合商品形象的顏色。

適用的字體

建議搭配易讀性高的字體，但要加入符合商品形象的玩心與變化。

- ☑ 利用方版照片與去背照片，加上強弱對比，做出區隔
- ☑ 利用區塊整理資料，整合想傳達的內容
- ☑ 使用滿版方式置入主視覺照片，加深印象

210

>>> Sample

┌─ **Who** ─┐ ┌─ **What** ─┐ ┌─ **Case** ─┐

20～40 世代女性 以健康概念激起消費者購買欲 × 購物型錄

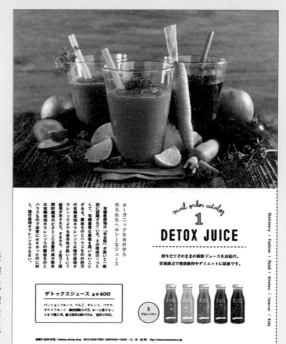

以滿版的方式置入主照片，傳達藉由商品就能獲得健康飲食的概念，並搭配可瞭解包裝形狀的去背照片，補充商品形象。用獨立區塊整理商品的名稱、價格、種類等資訊，設計出讓目標對象能輕鬆瞭解內容的版面。

┌ **Step.1** ┐ **思考訴求重點**

■ 商品名稱、價格等購買資料
■ 重視健康的形象

想要同時傳達商品規格與功效，就得整理歸納要強調的部分，這點非常重要。活用多種裝飾與字體，營造出符合健康時尚生活形象的設計，並且用獨立區塊整理好購買資訊。

> 整理好目標對象想瞭解的商品資料，比較容易激起購買欲望。

┌ **Step.2** ┐ **規劃呈現方式**

為各元素調整字體及裝飾，完成具活潑感的設計。配合商品形象，加入明亮的色彩當作點綴。若是用色過多，會無法突顯商品照片，因此有減少用色數量。對於最重要的購物資訊，特別用獨立區塊來整理歸納，並且放在顯眼的位置。利用裝飾元素加強印象、設計成條理分明的版面，可以提高目標對象的購買欲望。

目
標
對
象

01 版面率

平面上可配置文字或照片等元素的範圍，就稱為「版面」，
排版時可用的空間，是被隱形的留白邊緣包圍，這些留白的
部分稱為「邊界」。邊界的設定多寡，會讓設計呈現截然不
同的印象。例如，右上圖的留白較窄，會讓人有「熱鬧」、
「活潑」的印象；相對來說，右下圖則是留白較寬，較適合
營造「高雅」、「寧靜」印象的版面。在開始排版前，先決定
四邊留白的多寡，確定要呈現的印象，會更容易傳達訊息。

02 區分印刷品的「黑色」用法

要在印刷品上印「黑色」時，通常可分成「單色黑」、
「複色黑」、「四色黑」這 3 種印法。印刷「單色黑」
時，為了避免出現錯位現象，會採取「疊印處理」，所以
當黑色元素疊放於照片或物件上，顏色會混在一起，而
發生透出背景色的現象。而「複色黑」的處理，可避免
透出背景。至於「四色黑」，則因為油墨濃度過高，會
變得不易乾或讓紙張黏住，在進行後續步驟，分離紙張
時，可能會導致印刷面剝落、受損等問題，所以不建議
使用。設定黑色時，請根據各種黑色的特性來區分用法。

單色黑（K100）

可清楚顯示細體字或線條，
可能有透出背景色的狀況。

> C0%
> M0%
> Y0%
> K100%

複色黑（Rich Black）

可清楚顯示細體字或線條，
不會出現透出背景色的狀況。

> C40%
> M40%
> Y40%
> K100%

四色黑

大量使用油墨混合成黑色，
經常是引起印刷問題的原因。

> C100%
> M100%
> Y100%
> K100%

03 印網點的注意事項

印刷時，物件的網點（濃度）以 5%
以上為標準。若設定成不到 5%，印
刷時可能會出現漏白，請特別注意。

濃度 30%	濃度 5%
濃度 20%	濃度 3%
濃度 10%	濃度 1%

04 疊印 (Overprint)

印刷品在實際上機印刷時，通常會依照 K → C → M → Y 的順序重疊四色油墨。若是這四色色版沒有重疊在相同位置的狀態，稱為「色版錯位」。即使只錯開一點點，白色的縫隙也會非常顯眼，所以通常若有使用單色黑 (K100%) 製作的部分，會執行「疊印」設定。設定疊印後，就可以防止出現白色縫隙。而疊放在最上面的油墨，對於下層的油墨而言，則會變成透明。在 Illustrator 中要設定「疊印」的方法，是選取想要設定疊印的物件，在**屬性**面板中勾選**疊印填色**或**疊印筆畫**即可。

05 線條粗細的注意事項

線條寬度 0.5mm
線條寬度 0.35mm
線條寬度 0.25mm
線條寬度 0.1mm
線條寬度 0.05mm
線條寬度 0.01mm

繪製線條或配置物件時，有件事要特別注意，就是線條寬度 (粗細)。一般而言可清楚印刷的線條寬度標準為 0.1mm (0.3pt)。0.1mm 以下的細線可能會出現擦痕或無法印刷。因此，線條寬度請盡量避免設定成小於 0.1mm。

06 影像格式

網頁或數位相機等常用的 JPEG 影像，並不適用於 DTP(桌面出版，也就是用電腦軟體排版後輸出的印刷品)。需要輸出印刷的影像檔案，必須用 Photoshop 轉存成 EPS 或 PSD 格式。網頁上常見的 GIF 及 PNG 並不支援印刷品用的 CMYK 色彩模式，也不適用於 DTP。另一方面，網頁用的影像格式有 JPEG、PNG、GIF、SVG 等，其中以 PNG 及 JPEG 為主流。

EPS、PSD

這是 DTP 主要使用的格式，但是 PSD 的檔案容量較大，請依照需求分別運用。

JPEG、PNG

網頁主要使用的格式，PNG 可以附帶透明背景。

Illustrator
的基本操作

設定文件

文件大小

執行『**檔案→新增**』命令，即可開啟新文件。開啟視窗後，請分別設定寬度、高度、方向、出血、色彩模式等項目，然後按下**建立鈕**，就會顯示文件。假如是平面媒體，必須設定出血，因此建議設定成大一點的尺寸。例如，假設印刷尺寸為 A4，可將文件大小設定成 B4。

工作區域

選擇 **工作區域**，使用滑鼠在視窗上拖曳，可以在一個文件內建立多個工作區域。根據工作區域的尺寸，每個文件可以使用 1～100 個工作區域。頁數較多的檔案，只要善用工作區域，在轉存成 PDF 檔案時就會很方便。

設定色彩模式

執行『**檔案→文件色彩模式**』命令，可以選擇 **CMYK 色彩**或 **RGB 色彩**。

▶ **色彩模式的基本原則**

通常平面印刷品會選擇 CMYK 模式，而網頁媒體則會選擇 RGB 模式。若是印刷品，建議分別在上下左右設定 3mm 的出血。

製作剪裁標記

以滿版方式配置照片或物件時，請先製作剪裁標記，比較方便操作。請使用 **矩形工具**建立和工作區域一樣大小的矩形，接著執行『**物件→建立剪裁標記**』命令，製作剪裁標記。

設定邊界

開始排版之前，請先製作邊界用的參考線，以便後續操作。首先使用 **▢ 矩形工具** 建立和工作區域一樣大小的矩形，接著選取 **變形** 面板中的中央參考點。假如想分別保留 10mm 的留白，請把用 **矩形工具** 建立的物件寬度縮小 -20mm，高度縮小 -20mm。然後執行『**檢視→參考線→製作參考線**』命令，即可將物件變成參考線，請依這些參考線設定邊界，以便排版。

影像處理

置入影像

執行『**檔案→置入**』命令，會開啟置入對話視窗，選取要置入的影像，按下 **置入** 鈕，就能置入影像。

改變影像大小

選取 ▱ **任意變形工具**，拖曳四邊控制點，即可改變影像大小。拖曳時若按住 [Shift] 鍵不放，可在縮放時維持影像的長寬比。另外，若選取影像，並在 ▣ **縮放工具** 上雙按滑鼠左鍵，就會開啟 **縮放** 對話視窗，直接輸入數值，即可調整影像大小。

管理連結影像

在 **連結** 面板中可確認所有置入此文件的影像檔案。按面板下方的 **跳至連結** 鈕，或利用清單，可直接選取連結影像。若按 **編輯原稿** 鈕，會啟動 Photoshop 等連動應用程式來編輯該影像檔案。

物件

製作物件

選取■**矩形工具**、●**橢圓形工具**或●**多邊形工具**，在文件內拖曳，可建立各種形狀的物件。

設定填色與筆畫

在**工具**面板中，選擇**填色或筆畫**，可分別設定顏色。在**筆畫**面板中，可以設定筆畫粗細。若要製作虛線，請勾選**虛線**項目，點選右下角**保留精確的虛線和間隙長度**鈕，再輸入數值。

選取物件

執行『**選取→相同**』命令，選擇條件，即可選取所有符合該條件的物件。假設想選取相同顏色的物件，請執行『**選取→相同→填色顏色**』命令；若要選取相同筆畫顏色的物件，請執行『**選取→相同→筆畫顏色**』命令。

旋轉物件

選取物件，在 **旋轉工具**上雙按滑鼠左鍵，在**角度**欄位輸入數值，就可以旋轉物件。在視窗中按**拷貝**鈕再按**確定**鈕，即可在旋轉的同時拷貝物件。

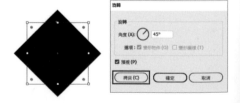

變形物件

使用 ▷ **直接選取工具** 點選路
徑上的錨點即可編輯，可以
使用此方法變形物件的某個
部分。

移動物件

選取要移動的物件，執行 『**物件→變形→移動**』
命令，設定**距離**與**角度**欄位的數值，就可以移動
物件，移動時按下**拷貝**鈕，也能拷貝物件。

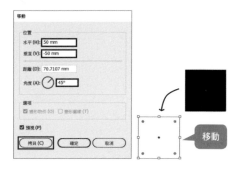

將物件組成群組

同時選取多個物件時，執行 『**物件→組成群組**』
命令，就能將這些物件組成群組。使用 ▶ **選取工
具**，可以統一選取組成群組的物件。

[鍵盤快速鍵] 組成群組：
$\boxed{\text{Ctrl}}$（$\boxed{\text{⌘}}$）+ $\boxed{\text{G}}$

鎖定物件

選取物件，執行 『**物件→鎖定→選取範圍**』命
令，即可鎖定物件。鎖定後的物件無法被選取，
可避免操作錯誤。

[鍵盤快速鍵] 鎖定物件：
$\boxed{\text{Ctrl}}$（$\boxed{\text{⌘}}$）+ $\boxed{\text{2}}$

對齊物件

使用**對齊**面板，可以統一對齊散亂的物件。
按住 $\boxed{\text{Shift}}$ 鍵不放，選取多個物件後，在
對齊面板，按下**左右對齊**、**上下對齊**、**中央
對齊**等符合條件的對齊鈕即可。另外，選取
多個物件時，再選取其中要當作基準的物件
（關鍵物件），然後在**均分間距**欄設定數值，
就能統一各物件之間的間隔。

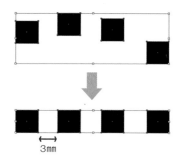

3mm

隱藏物件

選取物件，執行 『**物件→隱藏→選取範圍**』
命令，可以隱藏選取中的物件。在處理複雜
又重疊的設計時，這是非常重要的功能。

[鍵盤快速鍵] 隱藏物件：
$\boxed{\text{Ctrl}}$（$\boxed{\text{⌘}}$）+ $\boxed{\text{3}}$

文字

輸入文字

選取 **T文字工具**，可在文件內輸入文字。
使用滑鼠拖曳，則會建立文字區域框，能
在區域中輸入文字。若使用 ▶ **選取工具**拖
曳文字區域框，可改變框的大小。

字元面板

這裡可以設定文字的字體、大小、字距、
行距，透過詳細的數值設定，可快速調整
成間距緊密的文章，或是寬鬆的文字版面。

為文字加上顏色

選取文字後，在**顏色**面板點選顏色即可套
用，也能分別在填色與筆畫設定不同顏色。

變形文字

執行『**文字→建立外框**』命令，即可將文
字當作物件處理，就能隨意變形。但是，
請特別注意，執行『**文字→建立外框**』命
令後，就無法更改文字內容。

段落面板

可以調整文字段落的對齊方式，例如靠齊
文字方塊左邊或右邊。

圖層

建立新圖層

按**圖層**面板下方的 **製作新圖層**鈕，就會建立新圖層，可依照文字或影像等用途，將內容分別儲存在不同圖層，進行管理。

切換鎖定

各圖層可以開啟或關閉鎖定。按**圖層**面板左側的空格處，即可切換鎖定狀態。顯示鎖頭圖示時，圖層內的物件就會被鎖定，無法操作。

切換顯示

各圖層可分別設定顯示或隱藏。按下**圖層**面板左側的眼睛圖示，就可以切換狀態。

移動圖層

選取圖層，利用拖曳＆放開的方式，即可改變圖層的上下排列順序。位於上方圖層的物件會顯示在前面，下方圖層的物件會顯示在後面。

合併圖層

按住 Ctrl（ ⌘ ）鍵不放，選取要合併的圖層，再按**圖層**面板右上方的按鈕開啟**圖層面板選單**，執行『**合併選定的圖層**』命令，即可合併圖層。

去背

【 將有明度差異的素材去背 】

運用「顏色範圍」功能
建立選取範圍後去背

當照片中想去背的對象與其他部分有明度差異，或是背景中沒有拍攝到太多不必要的物件時，可以執行『**選取→顏色範圍**』命令，使用**滴管工具**點選要選取的部分。若按住 Shift 鍵不放再點選，可增加選取範圍，請一邊調整**朦朧**的數值一邊設定。此外，還可以使用**魔術棒工具**、**快速選取工具**、**磁性套索工具**等工具去背，請根據素材選用適合的方法。

【 將輪廓複雜的素材去背 】

使用 Alpha 色版
替複雜物件去背

例如人物的毛髮等纖細又複雜的物件，建議使用 **Alpha 色版**去背。開啟**色版**面板，選取並拷貝其中對比最強烈的色版（如果是毛髮，通常選擇藍色色版的對比最強）。選取色版後，利用調整色階或曲線的方式，改變對比。接著使用**筆刷工具**在色版中塗抹臉部等殘留白色的部分，並將要去背的地方都塗抹成黑色，接著使用**加深工具**消除頭髮的亮部。處理好色版後，按下 Ctrl （ ⌘ ）鍵＋按一下色版，就能載入調整後色版的選取範圍。

【 將輪廓清晰的素材去背 】

建立路徑去背

若是素材的輪廓為清晰的直線或曲線輪廓，建議使用**筆型工具**建立路徑，就可以乾淨去背。選取**筆型工具**後，沿著輪廓線稍微內側的地方描繪。描繪時，可調整各錨點改變曲線的角度來貼合輪廓。

選取範圍

從圖層載入選取範圍

在**圖層**面板中，按下 Ctrl（⌘）鍵＋按一下圖層縮圖，即可載入該圖層為選取範圍。

從路徑載入選取範圍

在**路徑**面板中，按下 Ctrl（⌘）鍵＋按一下路徑縮圖，即可載入該路徑為選取範圍。

增加選取範圍

在建立選取範圍的狀態，按住 Ctrl（⌘）鍵不放，再使用**選取工具**選取要新增的範圍。

模糊選取範圍的邊緣

在建立選取範圍的狀態下，執行『**選取→修改→羽化**』命令，設定數值，就可以將邊緣變模糊，呈現出如漸層般的效果。

將選取範圍拷貝到新圖層

在要拷貝的圖層中建立選取範圍，然後按 Ctrl（⌘）＋ J 鍵，就會在新圖層中拷貝出選取範圍。

圖層操作

將「背景」轉換成一般圖層

「背景」圖層預設都會處於被鎖定狀態，因此若要修改背景圖層，必須先執行『**圖層→新增→背景圖層**』命令，就可以將「背景」圖層轉換成一般圖層，即可編輯。

合併多個圖層

利用**圖層**面板右上角的**選單**鈕，可將多個圖層合併成一個圖層。若執行**合併圖層**命令只會合併選取的圖層，而**合併可見圖層**命令則會合併所有顯示中的圖層；而**影像平面化**命令則是會合併全部圖層，全都變成「背景」圖層。請根據狀況分別使用，以便管理圖層。

結　語

記得我剛成為平面設計師時，常常感到煩惱，因為無法將自己的想法落實到設計中。現在我回想起來，或許是因為當時的我，還沒有徹底瞭解「排版」這件事的真正目的吧。

排版的真正目的，是運用設計傳達訊息。為了提升這種能力，必須先理解排版的基本原則，根據目的分別運用相關技巧。只要能掌握各種與排版有關的法則，結合你個人的創意，一定可以創造出前所未有、充滿魅力的設計。設計沒有標準答案，倘若這本書能成為激發你設計靈感的契機，我將深感榮幸。

作者簡介

ARENSKI

位於日本東京的設計事務所，成立於
2008 年，從事女性雜誌、書籍、時尚及
美妝型錄、廣告、網站製作等橫跨各領域
的設計工作。近期作品有《魅せ技 & 決
め技 Photoshop ~ 写真の加工から素材
づくりまでアイデアいろいろ》。

http://www.arenski.co.jp

感謝您購買旗標書，
記得到旗標網站
www.flag.com.tw
更多的加值內容等著您…

<請下載 QR Code App 來掃描>

● FB 官方粉絲專頁：旗標知識講堂

● 旗標「線上購買」專區：您不用出門就可選購旗標書！

● 如您對本書內容有不明瞭或建議改進之處，請連上旗標
 網站，點選首頁的 聯絡我們 專區。

 若需線上即時詢問問題，可點選旗標官方粉絲專頁留言
 詢問，小編客服隨時待命，盡速回覆。

 若是寄信聯絡旗標客服 email，我們收到您的訊息後，將
 由專業客服人員為您解答。

 我們所提供的售後服務範圍僅限於書籍本身或內容表達
 不清楚的地方，至於軟硬體的問題，請直接連絡廠商。

 學生團體　　　訂購專線：(02)2396-3257 轉 362
 　　　　　　　傳真專線：(02)2321-2545

 經銷商　　　　服務專線：(02)2396-3257 轉 331
 　　　　　　　將派專人拜訪
 　　　　　　　傳真專線：(02)2321-2545

國家圖書館出版品預行編目資料

圖解 LAYOUT：33 種版面設計圖解，新手也能學會！
ARENSKI 作；吳嘉芳 譯. 臺北市：旗標，2019.03 面；公分

ISBN 978-986-312-583-9(平裝)

1.平面設計　2.版面設計

964　　　　　　　　　　107023546

作　　者／ARENSKI
翻譯著作人／旗標科技股份有限公司
發 行 所／旗標科技股份有限公司
　　　　　　台北市杭州南路一段15-1號19樓
電　　話／(02)2396-3257(代表號)
傳　　真／(02)2321-2545
劃撥帳號／1332727-9
帳　　戶／旗標科技股份有限公司
監　　督／陳彥發
執行企劃／陳彥發
執行編輯／蘇曉琪
美術編輯／薛詩盈
封面設計／古鴻杰
校　　對／蘇曉琪

新台幣售價：450 元
西元 2023 年 9 月　初版 12 刷
行政院新聞局核准登記-局版台業字第 4512 號
ISBN 978-986-312-583-9

SHIRITAI LAYOUT DESIGN by ARENSKI
Copyright © 2017 ARENSKI
All rights reserved.
Original Japanese edition published by
Gijutsu-Hyohron Co., Ltd., Tokyo

This Complex Chinese edition is published by
arrangement with
Gijutsu-Hyohron Co., Ltd., Tokyo in care of
Tuttle-Mori Agency, Inc., Tokyo

本著作未經授權不得將全部或局部內容以任何形
式重製、轉載、變更、散佈或以其他任何形式、
基於任何目的加以利用。

本書內容中所提及的公司名稱及產品名稱及引用
之商標或網頁，均為其所屬公司所有，特此聲明。